水墨畫多人創作系列

墨技的發現

水

畫法指導

伊藤 昌

川浦美咲

松井陽水

馬 艷

矢形嵐醉

久山一枝

序文

「水」之國──日本的風景加上四季變化帶來各式各樣的景致。一滴水形成淺溪，變成溪流後流經岩石，形成大河後再流入海裡。從日本列島的脊柱誕生了幾條河流，也從河流形成沼澤和湖泊。此外，濕潤氣候帶來的雨和霧，對日本風景而言也是不可或缺的重要要素。

自古以來就有許多畫家以「水」為主題致力創作，尤其在水墨畫方面，畫法、畫材與繪畫題材相稱，從屏風畫到色紙（書寫和歌、俳句的方形厚紙）這些素材，畫家都描繪了許多傑作。

本書是伊藤昌、川浦美咲、松井陽水、馬艷、矢形嵐醉以及久山一枝六位畫家為大家解說更加豐富多彩的「水的表情」與「水的畫法」。

首先在「水的表情」這部分，是由伊藤昌、川浦美咲、松井陽水、馬艷以及矢形嵐醉這五位畫家以各自的技巧去展現水面的閃耀光彩、投影、雪中的河川、波動、泡沫、水滴這種具有特色的現象之表現，除此之外，還以多人創作形式描繪了「雨的風景」。另外，在「水的畫法」這部分，則是採用了港口、梯田、波浪、運河、水坑、池塘、海岸以及溪流等物件，在書中收錄了五位老師各自描繪的兩幅範例的畫法過程，同時說明描繪「水」的代表性主題「瀑布和溪谷」時的表現重點。而且在卷末也介紹了久山一枝主導的「探索安倍川」單元，以及夾雜下雨的水紋、噴泉等特殊技巧的創作作品。

千變萬化「水」的表情擁有無限魅力，作為主題或添景，對水墨畫而言都可說是不可或缺的要素。本書解說的各種表現若能對各位讀者在創作上有所助益，那將會是我們的榮幸。

編輯部

水墨畫多人創作系列

墨技的發現

水 目錄

水的相關領域

編輯部

作為根源的「水」

在人們每天的生活中，水是不可欠缺的「大自然恩惠」。而且作為直接的生命構成要素的同時，水也是孕育、磨練我們感性的精神糧食。在這個世界上，日本也是獨一無二水源豐富的國家，培育出與水有關的眾多文化和藝術，一直傳承到今日。而這個代表就是在此要介紹的水墨畫世界。

在《古事記》的描述中，天地分開時已存在著水或海，在《創世紀》中，在上帝創造天地萬物之前也已經有水的存在。作為生命根源的水，在我們心裡留下了深刻印象。此外，水也作為繪畫的象徵性表現流傳下來，在東方是以龍的形象為代表，但是在西方，例如「池塘」和「泉水」就是作為生命、救贖、恢復活力的象徵來運用。

山水畫中的「水」

山水畫是以從東方的精神風土誕生的自然觀為基礎，在大量作品中都有描繪水的表現。可以說在山水畫中，將水描繪出來後，畫作才生動起來的。

此外，各個時代都能在水墨畫的繪畫理論來的。

中，看到人們提及水的表現，這也是無須多說的。大家熟悉的《芥子園畫傳》中，也有關於水的畫法描述，接下來就為大家舉例一些經典的傳統式討論。

「峪中有水曰溪，山夾水曰澗……有畫流水，下筆多狂，文如斷線，無片浪高低者，亦非也。」（出自荊浩《筆法記》）

「春水綠而瀲灩，夏津漲而瀰漫，秋潦盡而澄清，寒泉涸而凝滯。」（出自李成《山水訣》）

「水之津渡橋梁以足人事，水之漁艇釣竿以足人意。」「水色春綠夏碧秋青冬黑。」（出自郭熙《林泉高致》）

在日本作品中看到的「水」

在日本繪畫中，一般譽為代表性波紋的，就是以「紅白梅圖屏風」聞名的尾形光琳所描繪的「光琳波」。波紋也作為衣服的花紋樣本而流行並傳承至今。在其他繪畫中也能看到各種「水」的表現，而只看水墨畫的部分，也有作為代表性

作品的「鳥獸人物戲畫卷」（鳥羽僧正覺猷彌）、「山水長卷」（雪舟）、「觀瀑圖」（藝阿彌）、「風濤圖」（雪村）、「蓮池水禽圖」（俵屋宗達）、「仙人圖屏風」（曾我蕭白）、「波濤圖」（圓山應舉）等畫作，從公式化作品到捕捉水的質感表現，都相當豐富多元。

描繪水時，在表現出透明感的同時，呈現流動性和量感（指物體存在於空間的體積感，或物件在繪畫空間中所占的位置分量）也是一大關鍵。自古以來就有許多畫家一直挑戰這種表現，但也留下了衍生於寫生的作品。尤其因為日本四面環海，波浪有從傳統的「波紋」誕生的表現，也有各式各樣的表情，分類上就有「風颳起的波浪」、「長浪」、「碎浪」和「漣漪」和「怒濤」等類型。

馬驍《怒濤和疾風中的華爾滋》

水墨畫中，水的畫法重點就在於「不描繪的部分」，也就是活用「留白」。在本文也會解說溪流和瀑布的畫法，描繪溪流的岩石是用來表現水流留白的部分，而描繪瀑布的岩石則是用來表現瀑布留白的部分。留白的效果與作為水墨畫魅力的筆勢和墨色之美息息相關。

以「水」為主題的展覽會

二〇一六年十二月，在富山縣水墨畫美術館舉辦了以「水」為主題，以川合玉堂、堅山南風、入江波光為首，並包含平川敏夫與千住博等人作品所構成的展覽會「匯集水墨畫藝術家（描繪水、以水來描繪）」，公開展示了各式各樣水的表現。而且同時透過「瞧瞧水中世界」這個主題，在展覽會期間舉辦了以孩童為對象的水墨畫工作坊，介紹了生動的獨特作品。這個企劃是以下列內容為宗旨而舉辦：「水墨畫顧名思義就是以水和墨描繪的繪畫。素材非常簡單，但透過水和墨的平衡再加上運筆，誕生了非常豐富的表現。」（擷取自展覽會目錄），這也是「水」之國——日本獨有的內容，相當引人入勝。

※本文引用的繪畫理論是參照《東洋畫論集成》（上卷、今關壽麿纂訂、讀畫書院出版）、《中國畫論類編》（俞劍華編著、中華書局出版）二書。

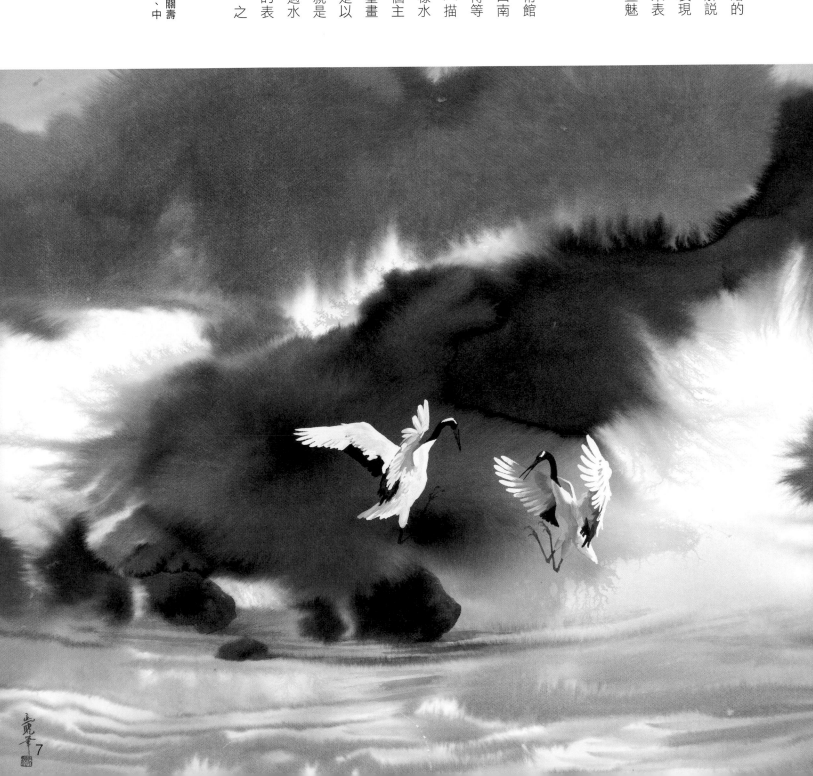

創作「水」的表現所需的主要畫材 編輯部

在本書的「水」的表現中，將為大家介紹「將水的部分留白」、「將水描繪成白色」時，需要使用的畫材。如果根據描繪主題和表現適當運用，就能呈現出只靠墨色無法展現出來的效果。在此將為大家介紹各個畫材的作者姓名和相應頁面。

● 「濃縮 留白一發液」（『繪具屋三吉』『渋谷ウエマツ』）

這是為了做出部分留白效果，為水墨畫專門開發的畫材，因為是溶液材質，所以稀釋後就能使用（有時會視情況直接使用原液）。使用的毛筆則是準備專用的毛筆，最好將沾取墨水的毛筆區分使用。

◎馬：89／久山：96、99、102

● 「aquarepel（アクアリペル）」（『繪具屋三吉』『渋谷ウエマツ』）

這是一種液體蠟，具有將水和油彈開的效果。

◎矢形：30、72

● 「wanpau（わんぱう）」（『墨運堂』）

這個畫材和作為留白工具使用的「濃縮 留白一發液」幾乎是在同一時期開發的。因為屬於粉末材質，所以能夠存放，使用時先以溫水溶解，可以

根據用途調整，特徵就是像牛奶一樣，性質不會隨著時間產生變化。因為要從塗抹面的背面上色做出留白效果，所以使用的畫紙要選擇液體能滲透到背面的性質。此外，根據風乾的時間，也可能產生不同的表現效果。將這個工具摻雜其他顏色描繪的話，也很適合各式各樣的主題表現。而且如同留白膠一樣，也不須準備特別專用的毛筆。不過因為怕潮濕，所以使用後一定要盡量關緊蓋子。

◎馬：26、62

● 留白膠

在水彩紙和絹本作畫時，可以使用水彩專用的留白膠。在想要留白的區塊塗抹留白膠後風乾，再沾取墨水在上面描繪。墨水乾掉後，就使用豬皮擦輕輕搓揉，剝除留白膠。

◎松井：59、60／久山：109

● 膠礬水

這個畫材原本的用途是要在整張畫紙塗抹，做出上過膠礬水的紙張，但也可以活用畫材的性質，在要做出留白效果時使用。

◎川浦：22／矢形：18、28、30、76

● 「樹脂膠礬水」（『繪具屋三吉』『渋谷ウエマツ』）

這是以樹脂做成的膠礬水，和膠礬水有相同效果，還能防止紙張氧化、變色。通常可以讓其自然乾燥，但如果以熨斗燙過畫紙，就能呈現更強的留白效果。

◎矢形：18、19、28、30、72、78、79

● 膠

將墨水混雜膠液後，描繪時筆痕就會消失。此外，使用沾取膠液的墨水描繪，在墨色未乾前加上水，就能利用水彈開墨水的效果。

◎伊藤：10、20、21、35、37／馬：69、70／矢形：19、80

● 胡粉

這是一種白色顏料，是將貝殼烤過後再研磨成粉末的畫材。

◎伊藤：41／川浦：48／矢形：18、81、91

第 1 章

各式各樣水的表情

光彩　伊藤 昌

這幅畫作是要表現有月光映照的夜晚之海。描繪的是月亮投影在海面上，散發出美麗閃爍光芒的一個場景。也有以夕陽取代月亮來構成畫面的技巧。以留白（留下白色區塊不塗抹）表示水，透過留白部分和墨色（色彩）的對比程度，水的明亮度、光彩狀態會慢慢改變。

1　首先以水描繪夜空的月亮和發光的雲。

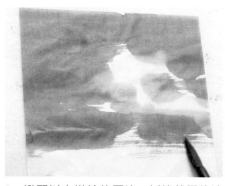

2　避開以水描繪的區塊，以摻雜膠的淡墨在整個天空做出濃淡色調的差異，整合畫面。

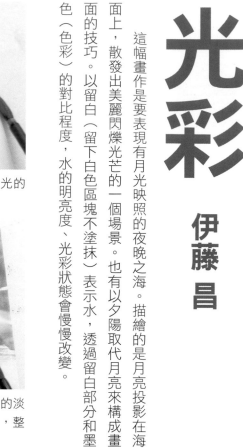

3~4　沾取濃墨描繪雲的陰影部分。

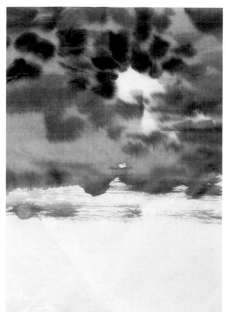

5~6　將毛筆放平，並以乾筆技巧表現閃耀光芒的海面。

〈完成作品〉
月煌　33.2×24.5cm　和畫仙

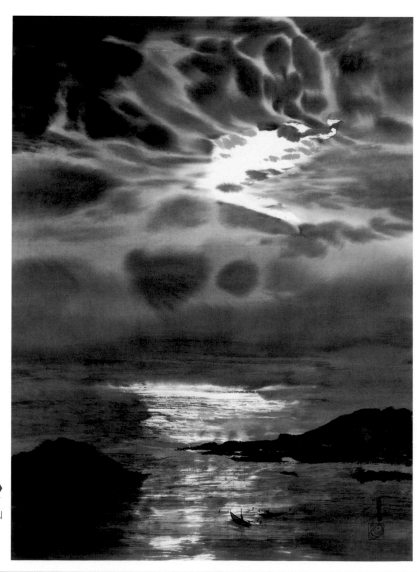

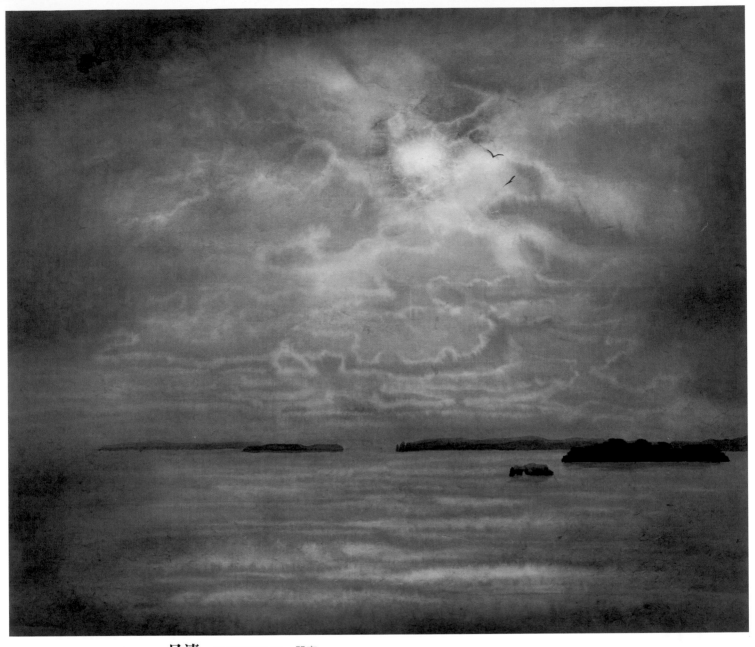

月濤 45.3×52.8cm 單宣
這幅畫作描繪夜晚的海。白浪與海的對比沒有那麼強烈。所以與其說是波浪發
光閃耀,不如說是整片海被月色映照成模糊不清的微亮氛圍。

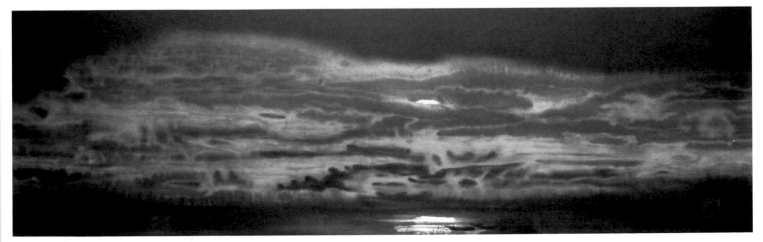

暮陰 25×80cm 單宣
這幅畫作描繪的是太陽遲遲未落的河畔風景,這是落日餘暉反射在河面上的情
景。這也是因為紙張原本的白色與周圍的墨色對比強烈,所以水面看起來閃閃
發光。

投影

川浦美咲

過往一直以一人旅行的方式持續進行取材工作，旅行地點以日本國內各地為首，還包含中國、東南亞、中亞、西亞和東歐等地。與當地人的交流、和風景的邂逅便成為我的繪畫主題。「有水的風景」會根據各個場所的差異，展現出不同的風景。在此將為大家介紹許多描繪水的表情中，「投影」令人印象深刻的作品。

宋代的郭熙在《林泉高致》一書中如此描述：「山以水為血脈，以草木為毛髮，以煙雲為神采。」因為有了水，風景才會展現出生動活潑的生命力。

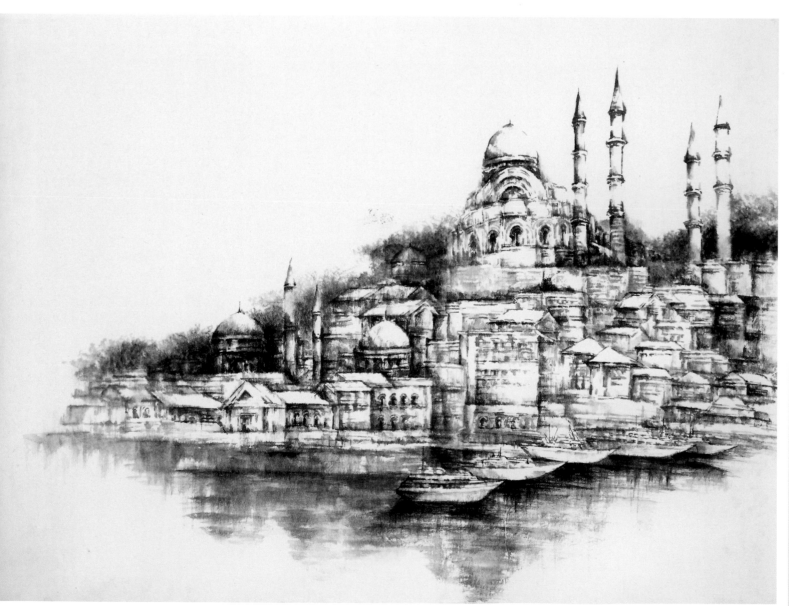

海峽斜陽 　63×93cm　生畫宣

這幅畫作描繪的是在聖索菲亞大教堂上空施放煙火的畫面。煙火是樸素的大型煙火。而更美麗的則是幾隻全白的海鷗在煙火施放後安靜下來的夜空飛來飛去，回到寺院屋頂的光景。

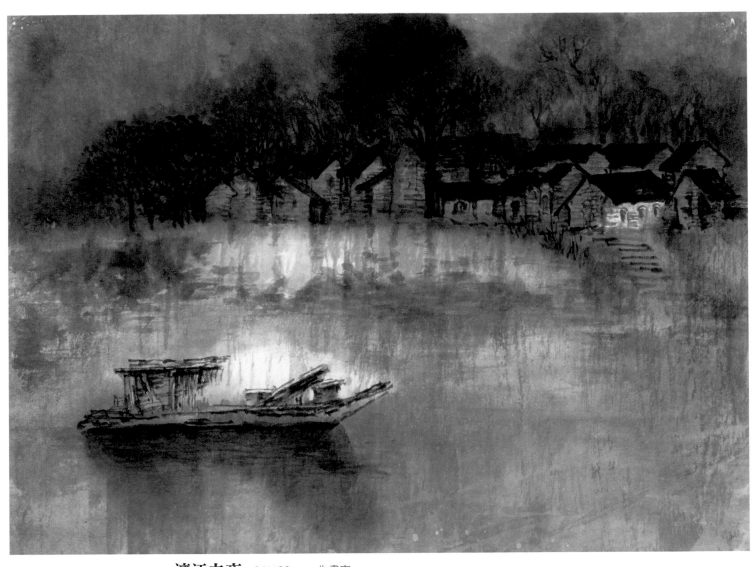

漓江之夜 24×33cm 生畫宣

在夜深之際，在外出散步的河邊邂逅了和白天完全不同的風景。以全黑的山為背景，只有在水上生活的小船燈火安靜地照耀著水面。

雪中的河川

松井陽水

描繪雪中的河川樣貌時，會將其視為有效活用留白的水墨畫題材來作畫。在此則是使用絹本，試著活用暈染技巧表現出柔和的畫面。絹與紙不同，沾取墨水描繪前，經常要先以水弄濕要描繪的區塊，只要掌握這個順序，就能表現出具有濃淡變化及深淺層次的水流。

1 準備底稿和貼在木框上的絹。

5 在畫紙未乾之前，利用排筆整合水流的部分。

2 將毛筆沾滿充足的水描繪河川部分。

6 以沾水的筆調整色調，邊緣部分要做出柔和表現。

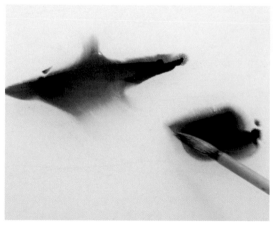

3 在畫紙未乾之前塗上墨色。

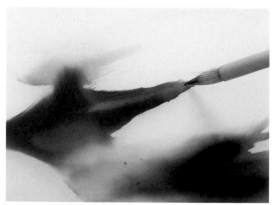

7 以水做出延伸效果，描繪丘陵的線條。

4 整合描繪有些被雪覆蓋的河川區塊。

8 將水塗在墨色上，水會將墨彈開，就能呈現出河川閃爍發亮的狀態。

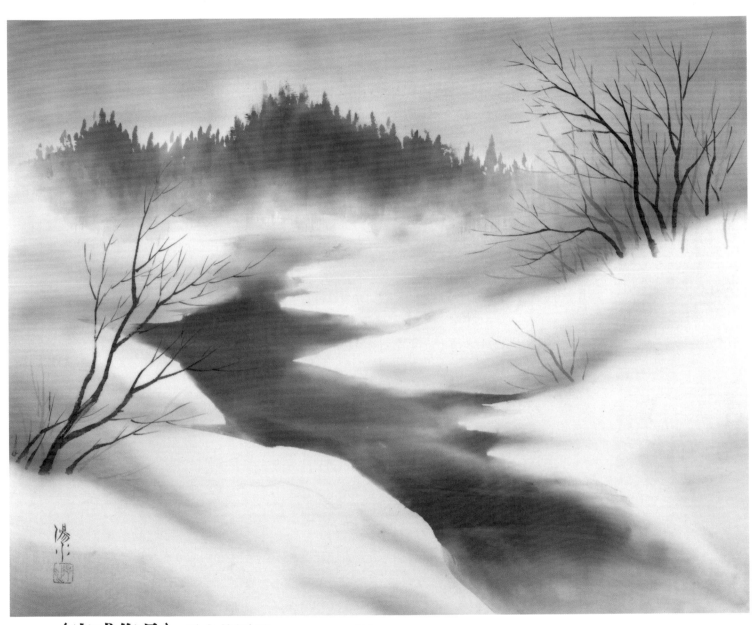

〈完成作品〉雪中的河川　38.2×46cm　絹本

波浪形

馬艷

在水墨畫中，自古以來就以波浪形為代表來表現水流，並流傳著線條畫法，若將這些傳統的技巧也根據主題區分運用，就能有效擴展表現範圍。在此將在下一頁為大家解說透過揉紙技巧所呈現的波浪表現。

揚帆行駛 36.3×35cm 單宣
這是想像來往日本和中國的帆船身影，作為文化交流的象徵而描繪的畫作。以鳥從天上觀看的視線所捕捉的構圖來整合畫面。沾取墨水描繪後，再以黃土色和朱色著色。

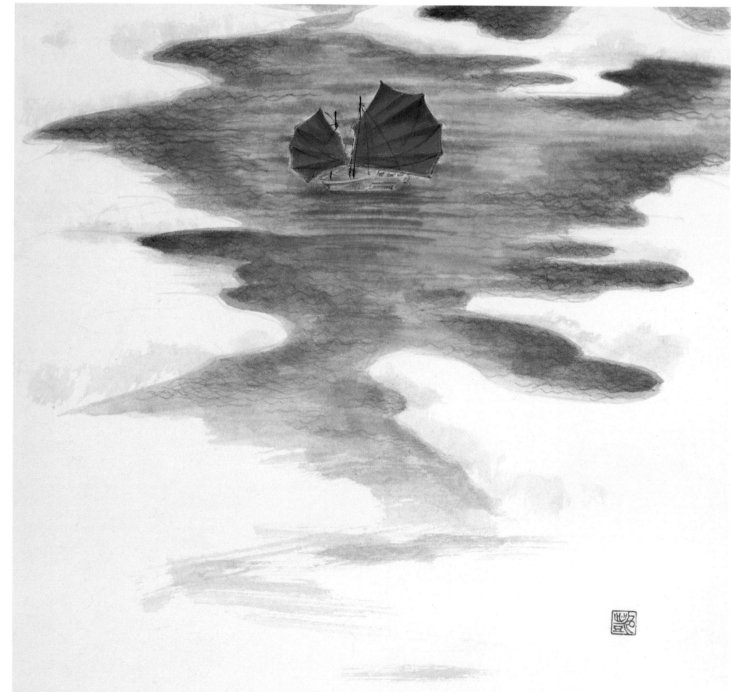

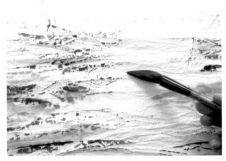

5 活用未加工的畫仙紙和水的效果來表現月亮的部分。

3 天空的月亮以水描繪。這是不使用留白劑的留白方法。

1 假想波浪的形狀後，將畫紙搓揉出橫條紋理，移動毛筆讓筆掠過紙張，就會浮現出波浪的線條。

〈完成作品〉

月光 34.5×56.5cm　夾宣

相對於前一頁的鳥瞰構圖，這幅畫作是以水平構圖來捕捉月夜的海洋。為了表現被光映照的波浪，要盡量將兩側的顏色畫暗。

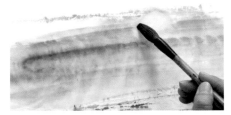

4 在月亮區塊未乾之前，盡量將毛筆放平描繪天空的雲。

2 月亮照耀發光的部分以留白方式留下空白區塊。

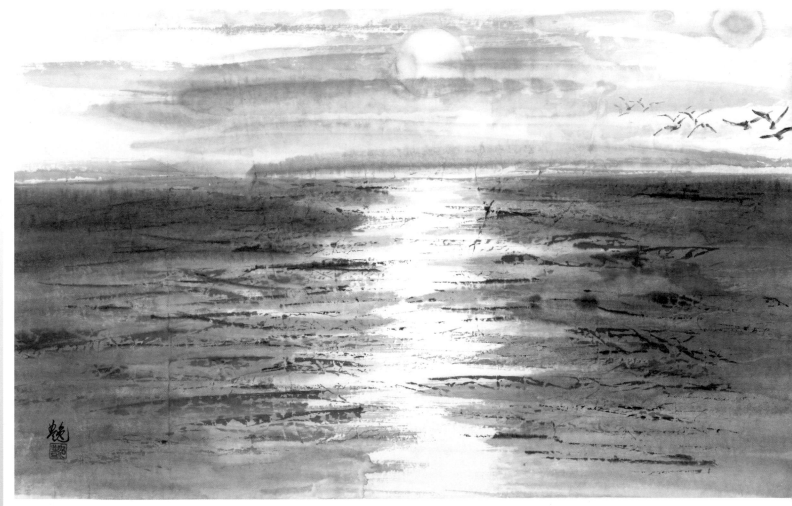

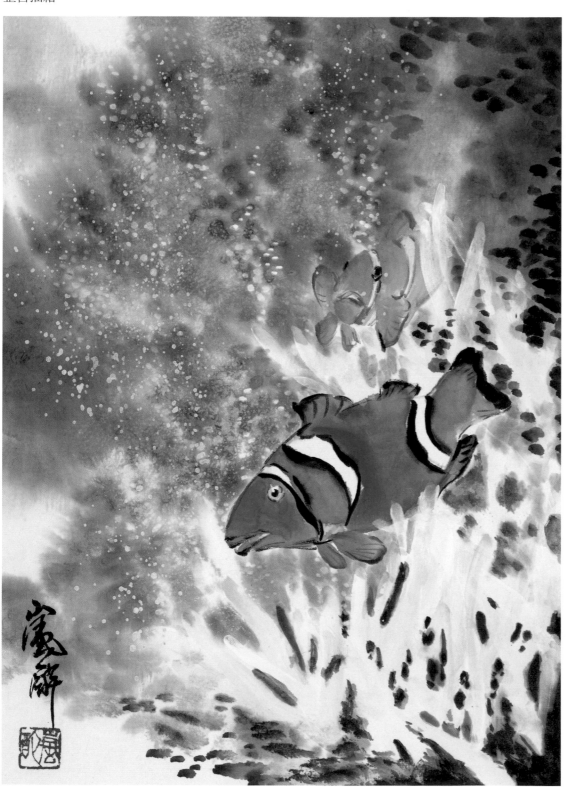

小丑魚棲息的海 33×24cm 重單宣

描繪魚後，使用「樹脂膠礬水」和胡粉描繪珊瑚。接著分別使用胡粉和膠礬水在泡沫的白色區塊做出變化，並以合成海綿來描繪，在畫紙上塗抹淡墨，讓泡沫顯現出來再慢慢整合描繪。

泡沫和水滴

矢形嵐醉

要說到身邊「水」的素材，那就是畫室裡的「水族箱」。在此採用了水族箱裡魚的身影來作畫。另外，喜歡的風景還有下雨的街景，也試著描繪了與此有關的「窗戶水滴」。

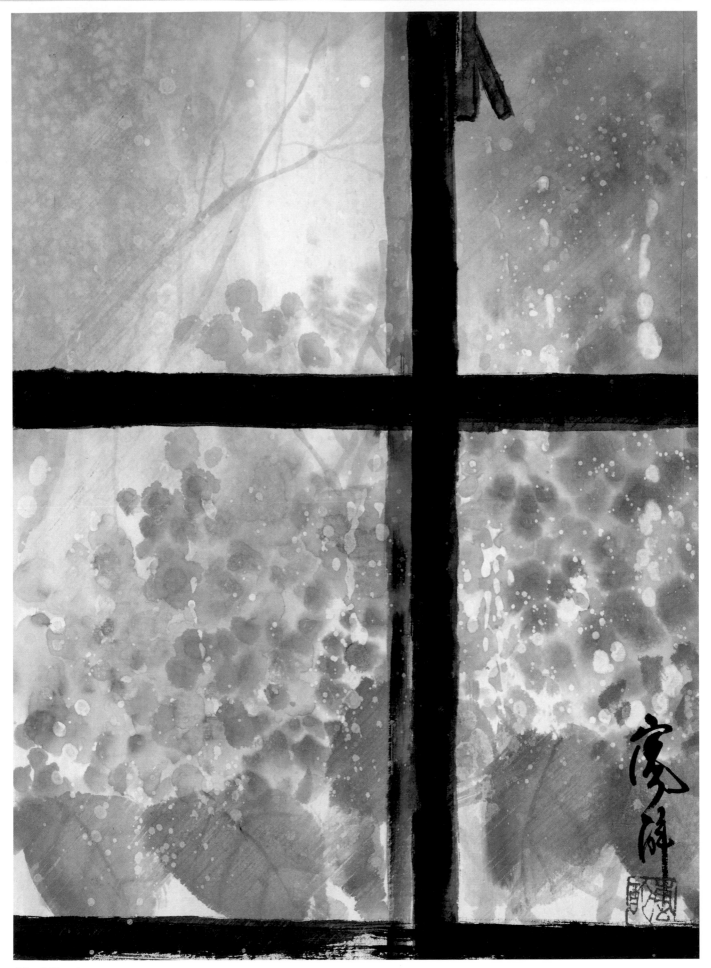

外面的雨 33×24cm 重單宣

以沾取膠的墨色輕柔描繪出繡球花，再以排筆沾取「樹脂膠礬水」和水描繪雨的部分。窗戶的雨滴要用稀釋過的「樹脂膠礬水」（「樹脂膠礬水」和水的比例為1：1）描繪、滴落在畫紙上。沾取淡墨描繪煙雨迷離中的樹枝，最後再加上窗櫺。

伊藤昌

使用潑墨技巧描繪

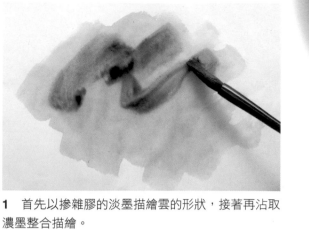

1 首先以摻雜膠的淡墨描繪雲的形狀，接著再沾取濃墨整合描繪。

2 使用毛筆將水滴滴在畫紙上。

3 隨著畫紙乾掉，就會慢慢浮現出大小不同的雨滴。

澤雨 48.7×58cm 單宣
以滲染來表現在雨中模糊不清的河邊草木的濕潤感。在這幅畫作中，也不是用線條來表現雨，而是以點來呈現，目的是要做出溶入畫作氛圍的這種效果。

這裡要呈現的是雨的抽象表現。將膠稀釋到10％左右，再分別混入濃墨和淡墨中，並以摻雜膠的墨水描繪雲的形狀，在畫紙未乾之前，滴下水滴來表現雨的部分。

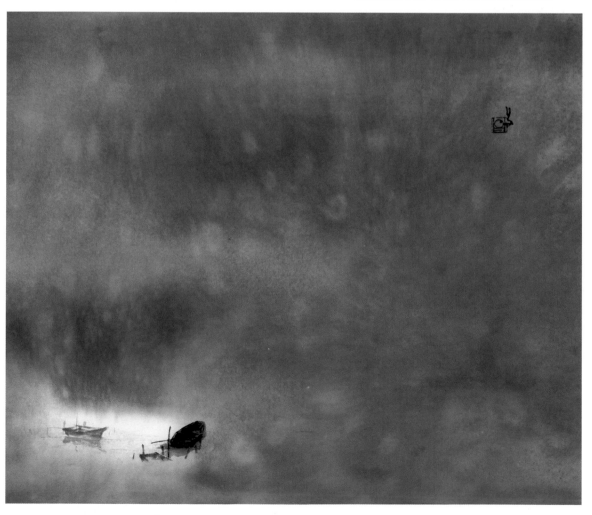

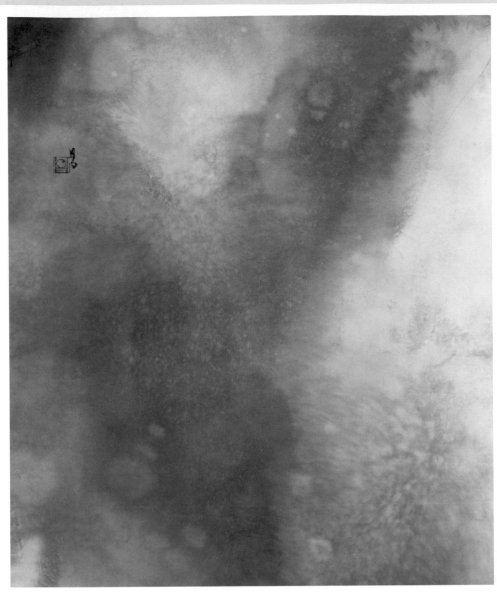

水珠 53×45.5cm 單宣

在這幅抽象作品中,是透過水珠來表現雨,並從正上方捕捉水珠落在清澈水面上的樣貌。以摻雜膠的墨描繪後,使用噴霧器和毛筆將水滴滴在畫紙上。

夏山海氣

45.2×51.2cm 單宣

這幅畫作要表現的是下雨後,薄霧瀰漫海邊的情景。薄霧的部分要事先以水沾濕畫紙再描繪。

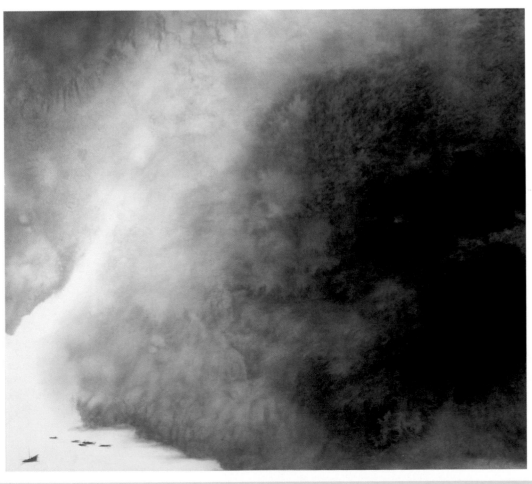

竹林的雨　川浦美咲

這幅畫作描繪的是在中國桂林竹林里傾盆而下的雨。描繪重點是噴灑膠礬水表現雨時要配合風向，並且做出線條強弱的變化。

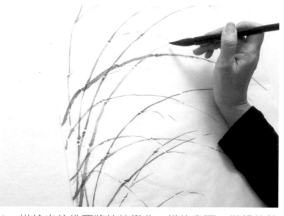

1　描繪出彷彿要將竹枝彎曲一樣的畫面。從粗竹枝開始描繪，再陸續畫出細竹枝。

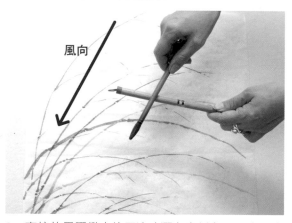

風向

2　直接使用膠礬水的原液噴灑在畫紙上。配合風向盡量噴灑出斜斜的線條。

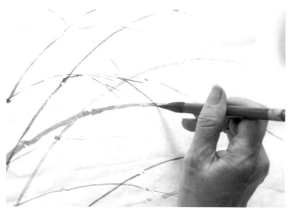

3　描繪從竹節長出來的細竹枝。

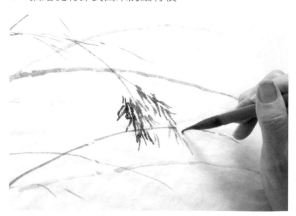

4　在細竹枝加上樹葉。做出濃淡變化慢慢描繪。

5　在畫紙未乾前疊加墨色，做出部分的滲染效果。

6　描繪的同時，畫紙會慢慢浮現雨的形狀。沾取淡墨使用乾筆技巧配合風向，繪出雨勢的斜線條。

7　竹林部分完成的畫面。

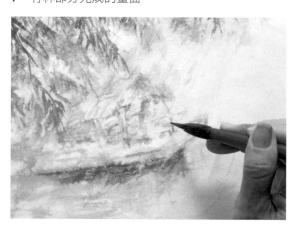

8　在下方畫船。在船的影子上添加薄墨。

〈完成作品〉 竹林的雨 67×35cm 竹皮紙

23

松井陽水

蒙馬特的雨

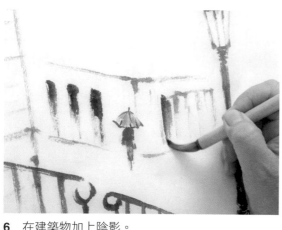

6 在建築物加上陰影。

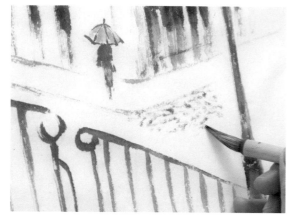

7 描繪石板路。

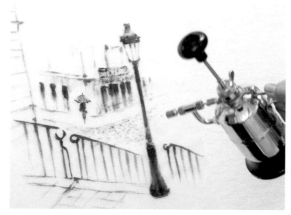

8 在此將整張畫紙風乾後,使用噴霧器打濕畫紙,再去除多餘的水分。

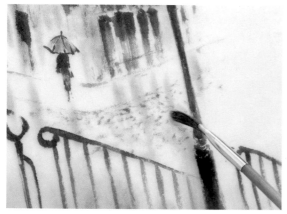

9 使用平筆上下移動來表現倒影,做出濃淡差異調整整體畫面。

1 使用炭筆畫出草圖。

2 從眼前的煤油燈開始描繪。盡量不要畫歪,確實地描繪線條。

3～4 描繪撐傘的人物。首先描繪傘的部分,人物用筆次數少一點,透過面做出濃淡變化,表現出剪影效果。

5 整合近景的畫面。

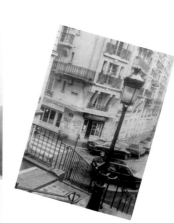

在雨中情景當中,巴黎古老街景在我心裡留下了深刻印象。這幅畫作描繪的是宛如溶入異國生活般的溫柔之雨的場景。在此使用細緻的線描與帶著倒影的石板路來表現雨。使用的畫紙是因州和紙。

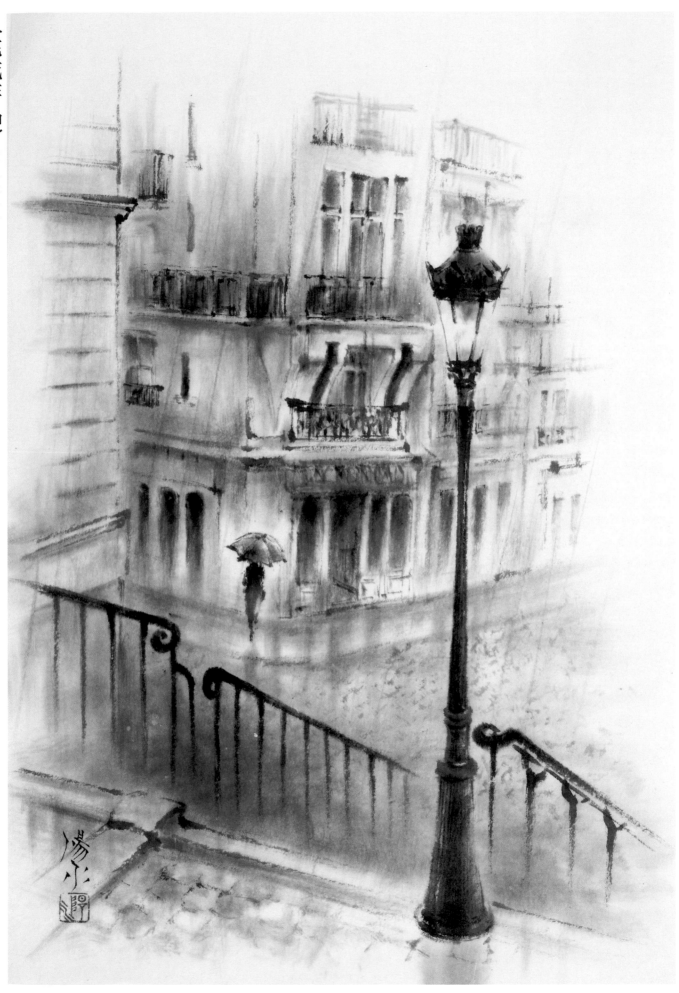

〈完成作品〉 蒙馬特的雨

39.7×27.6cm　因州和紙

馬艷

暴風雨中的岩壁

這幅畫作描繪的是下著暴風雨的八丈島岩壁的風景。因為想要強調表現雨的部分，所以使用較濃的「wanpau（わんぱう）」。另外，岩石要先沾取淡墨描繪，再以濃墨疊加描繪，表現出岩石厚實的質感。

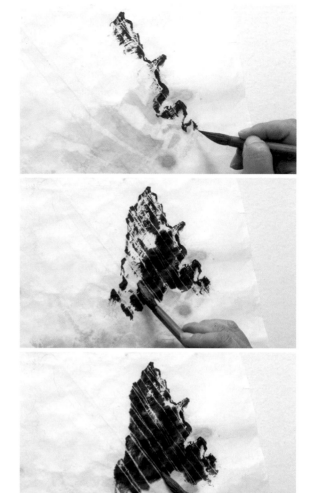

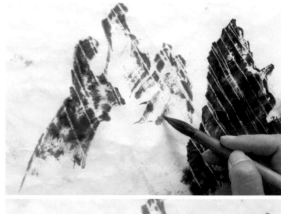

5～7 從正中間的岩石開始描繪。在這個階段雨的形狀已經鮮明地浮現出來。

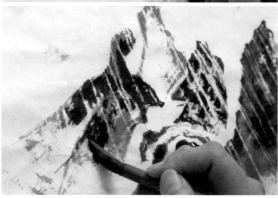

8～9 加上後方的岩石。

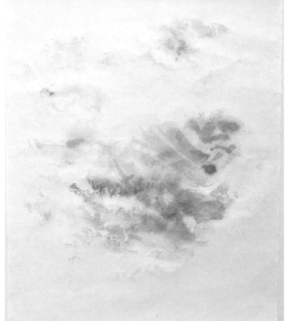

1～3 為了表現出岩石豐富多變的質感，首先將整體的形狀以轉印方式來表現。準備已塗好墨水的畫紙，將此張畫紙轉印在正式的畫紙上，再使用轉印在畫紙上的圖案進行描繪。

4 以線描方式描繪雨，這時要使用的是將「wanpau（わんぱう）」溶解後的液體。

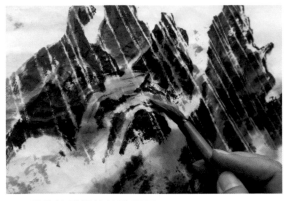

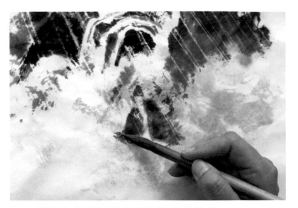

11 沾取淡墨調整整體畫面。

10 描繪出在岩石前方破碎散落的浪花。

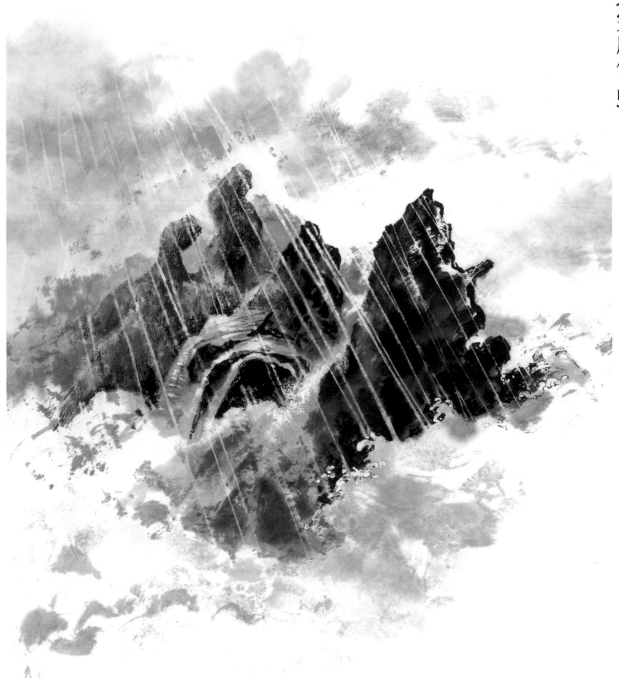

〈完成作品〉 暴風雨中的岩壁 47.5×35cm 單宣 最後在波浪發亮的部分加上胡粉來強調畫面。

雨中的繡球花

矢形嵐醉

花草當中，在繪畫教室很受大家歡迎的就是山茶花、菖蒲以及現在要介紹的繡球花。尤其在梅雨季節綻放的那個姿態，是日本歲時記和季節象徵中不可或缺的主題，也是能輕鬆作畫的繪畫題材。畫紙是使用因州和紙。在此將為大家解說樹葉的基本畫法。

5～6 將畫紙翻回正面以毛筆描繪，使用三墨法描繪繡球花的樹葉後就會浮現出雨的線條和點。

7 接著將「樹脂膠礬水」與膠礬水以1：2的比例混合，從畫紙背面描繪雨。

8 待畫紙完全風乾後，從正面描繪樹葉，就會浮現出更加強烈的雨的線條。

1 首先以排筆來表現雨的部分。先將排筆的筆尖整理好。

2 以排筆沾取膠礬水，從畫紙背面描繪雨的部分。

3～4 接著使用毛筆沾取「樹脂膠礬水」的原液，同樣從畫紙背面描繪，將筆桿敲擊物體，讓原液噴濺在畫紙上。在此要將畫紙徹底風乾。

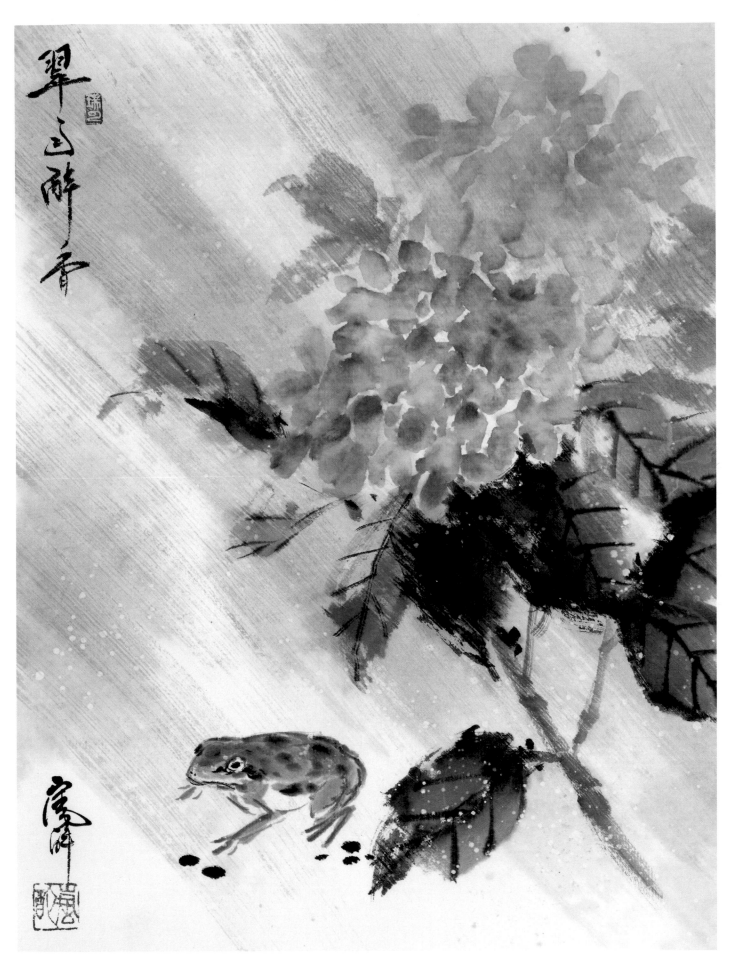

雨中的繡球花 34.5×26.2cm　因州和紙
為了表現出雨中花卉的感覺，繡球花的部分要將水灑在畫紙上後再描繪，呈現出柔和的畫面。

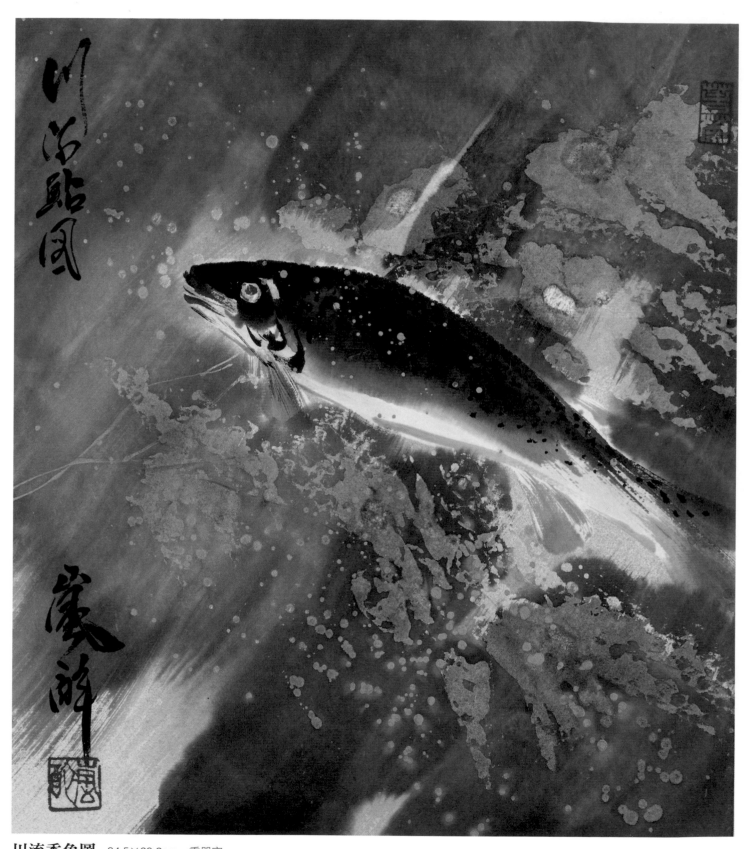

川流香魚圖 34.5×26.2cm　重單宣

描繪香魚後，以撕成小塊的合成海綿沾取「樹脂膠礬水」和「aquarepel（アクアリペル）」來表現飛濺的河水。
接著以膠礬水描繪細小的水花，待畫紙完全乾掉後，再以排筆描繪水流，最後以金泥調整整體畫面。

第
2
章

水的畫法

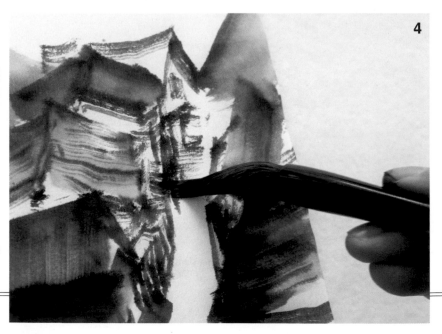

伊藤 昌
港口的早晨

這幅畫作描繪的是廣島縣福山市的鞆之浦。在近景描繪民房，表現出和漁船、堤防、燈塔、海、水平線等物件具有遠近感的早晨港口。在此要強調輪廓，並使用濃墨來描繪整體，但在參考作品中則是以摻雜膠的墨仔細描繪民房的瓦片屋頂，更加強調生活感。

《作畫步驟》

❶ 從民房的屋頂開始整合描繪。
❷ 描繪眼前的堤防。
❸ 描繪停泊中的漁船。
❹ 描繪防波堤和燈塔。
❺ 調整海和天空的部分。

1 使用筆腹描繪民房屋頂，中途不沾墨一筆描繪出來。

2～3 調整民房的側面和屋頂表情等細節部分。

4 接著在後方加上民房，整合描繪畫面。

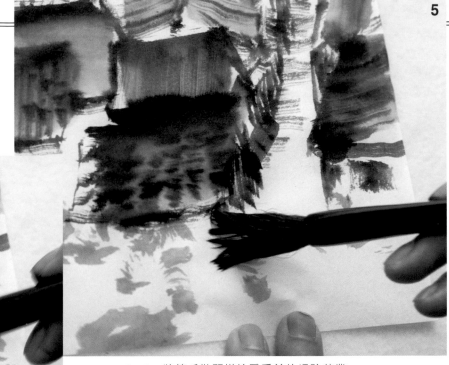

5～6 將筆毛散開描繪民房前的堤防草叢。

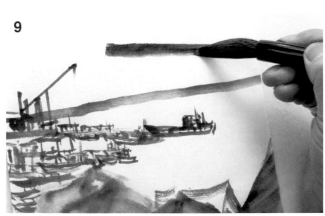

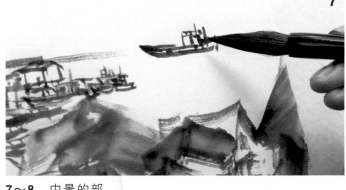

7～8 中景的部分，描繪停泊中的漁船和起重機。

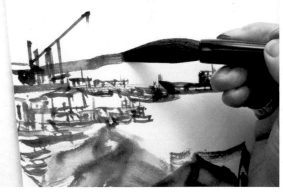

9 描繪堤防和防坡堤。

10 描繪防波堤的燈塔。

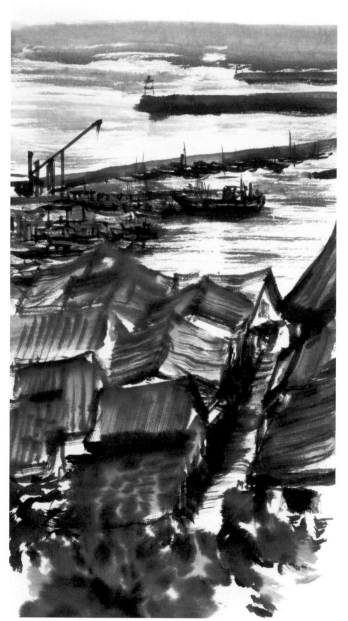

〈完成作品〉港口的早晨　33.2×17.8cm　和畫仙

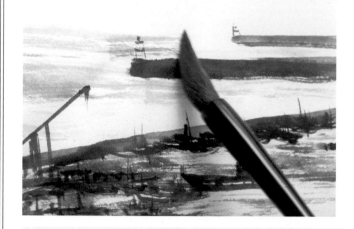

11

12

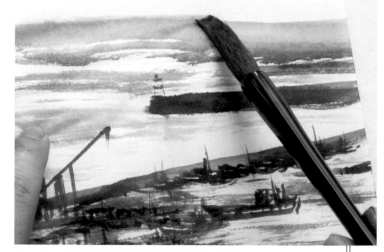

11~12　將毛筆放平稍微以乾筆的方式描繪，做出留白效果，再整合海的部分。

13　沾取淡墨調整細節部分就完成了。

13

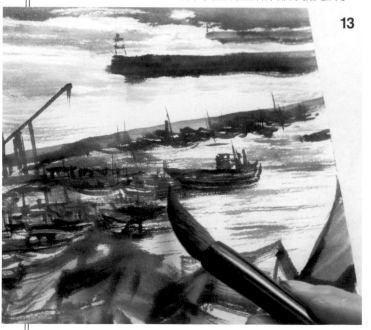

湊聚 42.5×21.6cm　和畫仙

這幅畫作的構圖和古典山水畫相似，為了描繪後
方遠處的感覺，地平線（在這裡是水平線）也跟
著往上提升。

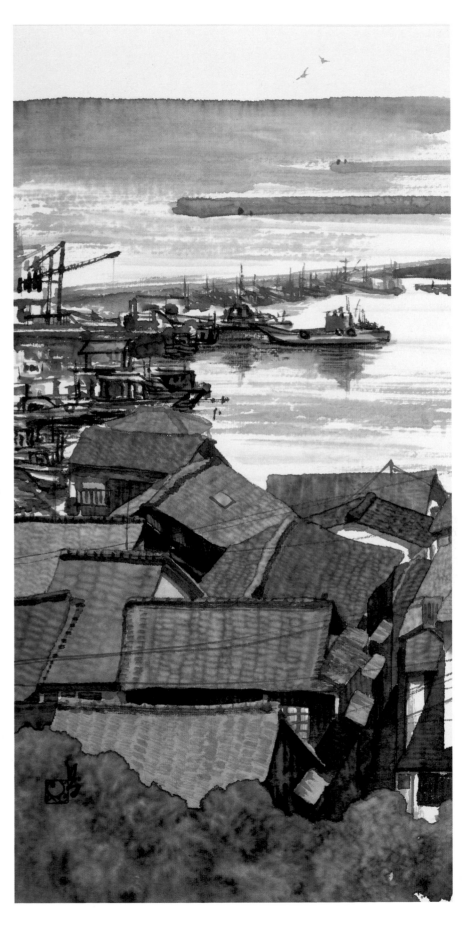

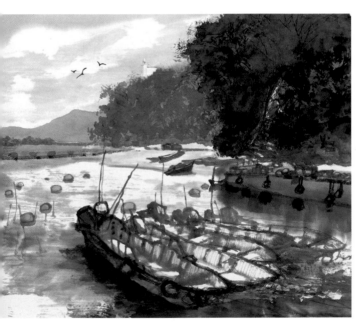

能看見燈塔的海濱

45.5×52.8cm　單宣

為了表現出遠近感，前景以較濃的墨色
描繪，遠景則以較淡的墨色描繪。

梯田

這幅畫作描繪的是我喜歡的主題。畫紙是使用和畫仙，描繪出活用滲染效果的月光中的梯田。我造訪了形形色色的地域，描繪了這幅畫作，以留下印象的梯田風景的意象為基礎描繪了這幅畫作。此外，天空部分是上色描繪，但使用膠時要注意盡量避免留下筆痕。

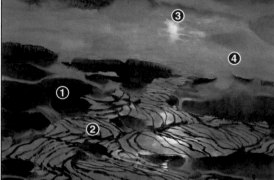

《作畫步驟》

❶ 描繪散布在梯田中的草木繁盛處。
❷ 以線描方式描繪梯田。
❸ 以水描繪月亮。
❹ 將天空上色。
❺ 以和天空一樣的顏色塗抹梯田的部分。

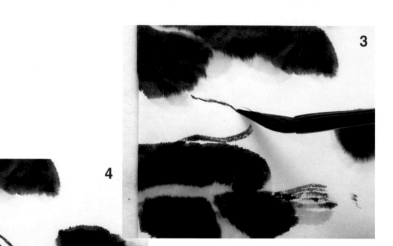

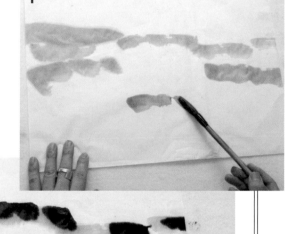

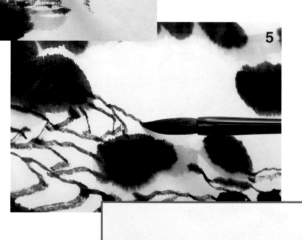

1～2 使用淡墨和濃墨描繪散布在梯田中的草木繁盛處。濃墨要在淡墨還保持濕潤時疊加上去，活用滲染效果。

3～6 以線描方式描繪梯田。下方梯田的線條要盡量畫粗，上方則畫細。將畫紙風乾到半乾狀態。

7〜10　準備天空和整個梯田要上色的顏料。在黃土色中加入茶色後，再加入少量的墨，在此加入稀釋到10%左右的膠並混合均勻。

11　描繪天空之前，先以水描繪月亮。

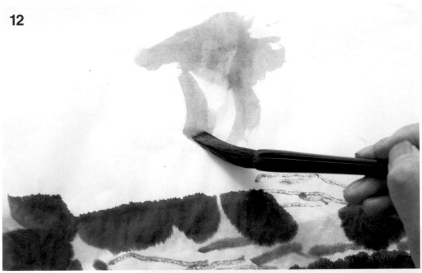

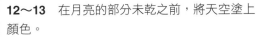

12〜13　在月亮的部分未乾之前，將天空塗上顏色。

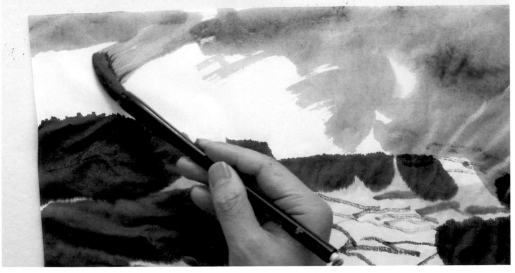

15

16

14 描繪天空後，直接描繪梯田。留白的部分作為月光反射的部分。在此要去除多餘的水分。

15～16 使用墨水描繪天空的雲。月亮旁邊的雲，下半區塊若以水描繪，就能表現出因逆光而發光的色調。

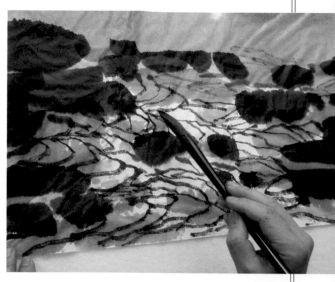

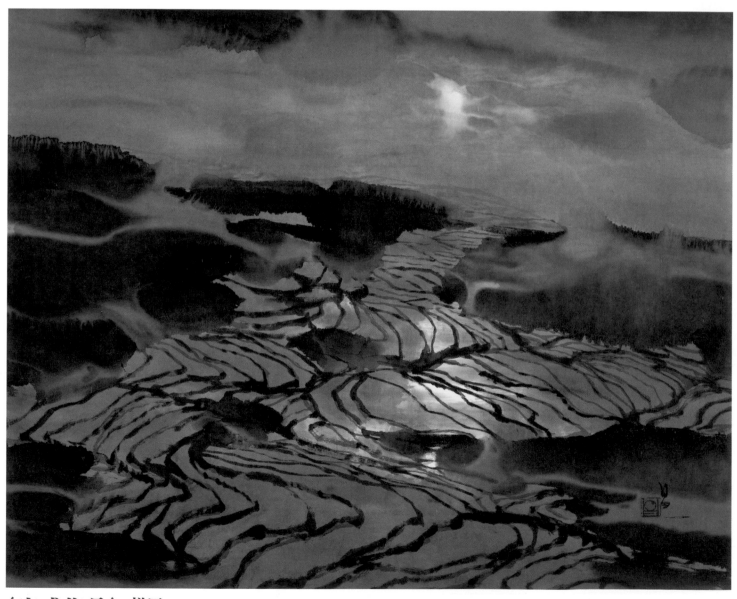

〈**完成作品**〉 **梯田** 45×55cm 和畫仙

水和天空是同時描繪，而在紙上分散畫出梯田後，除了可展現映照在水面上的月光外，
也能藉此表現梯田的起伏線條。

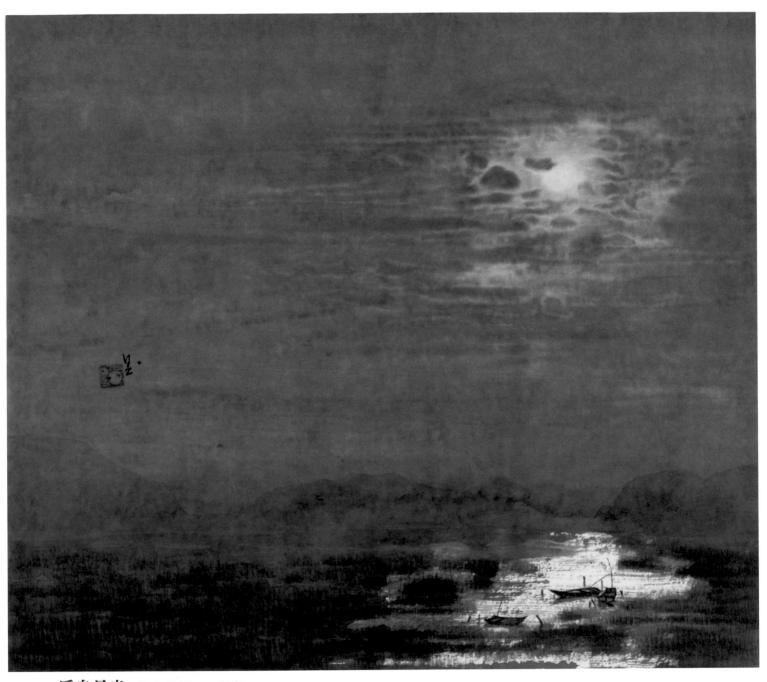

扁舟月光 45.3×51.7cm 單宣

這幅畫作也是藉由夜晚的風景描繪出湖泊和沼澤,表現
出被月光照射的水面發光的情景。留白部分和其他部分
形成強烈對比,所以水面看起來像在發光一樣。

**本書
使用的
畫材**

由左至右分別是鼬毛
製作的狼毫筆、筆尖
較長的狼毫筆、面相
筆、膠

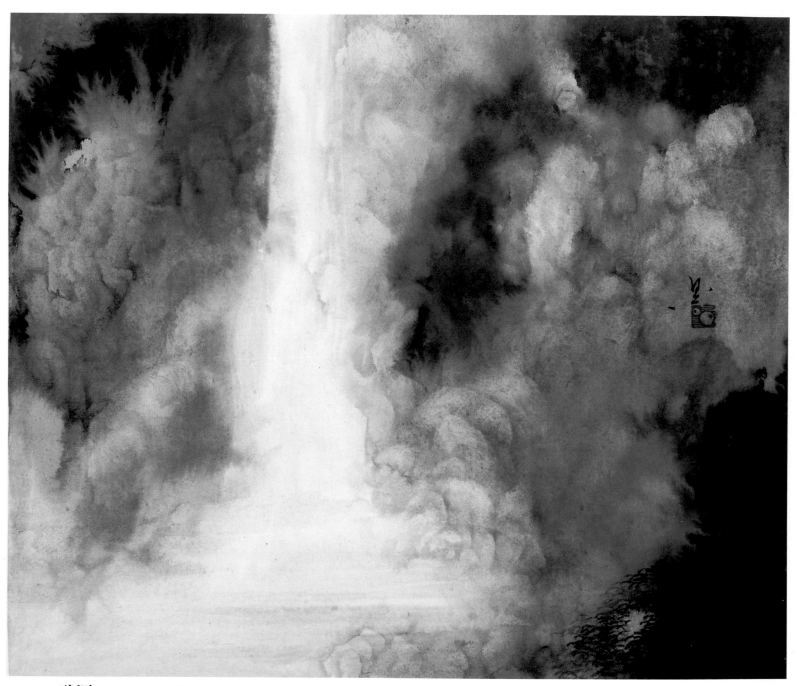

碧潭　46×53.5cm　上過膠礬水的畫仙紙

以漩渦為中心描繪出長了青苔的岩石，表現出濕潤且深奧玄妙的氛圍。

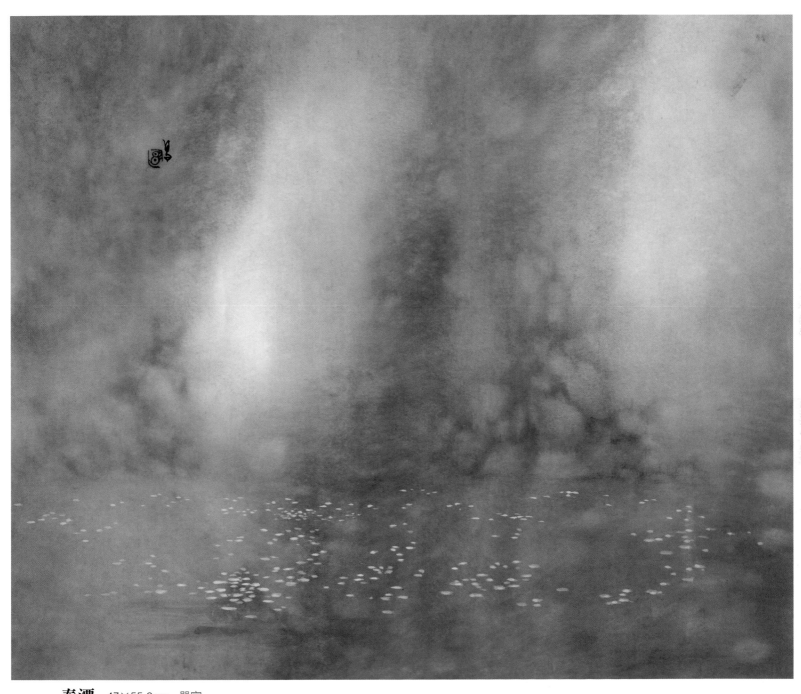

春潭 47×55.2cm 單宣
描繪出映照在水面的瀑布和岩石的影子，使用胡粉以水平方向描繪出櫻花，藉此讓水面位置清晰呈現，
同時也表現了水的深度。

川浦美咲
材木座海岸的波浪

這幅畫作描繪的是鎌倉材木座海岸的風景。此處本來是能看到後方海岬的景點，但在此則是試著將焦點放在波浪的樣貌來描繪。盡量捕捉碎浪和翻湧的浪花等各式各樣的有趣表情。

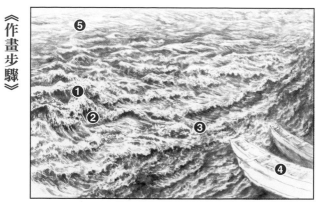

《作畫步驟》
❶ 在大浪之後描繪碎浪。
❷ 描繪翻湧的浪花。
❸ 描繪翻湧到岸邊的浪花。
❹ 描繪船。
❺ 描繪遠景的波浪後，整合整體畫面。

4 描繪翻湧到岸邊的浪花。岸邊的部分，畫出弧形的小波浪，下半部分顏色畫深，表現出濕掉的沙子。

5

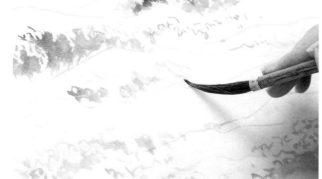

6 確認整體畫面，並加上波浪線條和波浪的影子。

1 首先從大浪的形狀開始描繪。起筆和收筆要畫細。

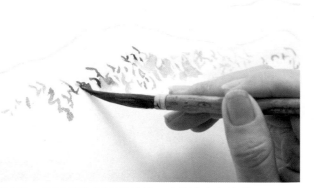

5 中間的波浪則畫出稍微和緩的樣貌，加上小波浪後，沾取淡墨做出暈染效果。

2 描繪碎浪，下半部分以深色描繪，突顯出白色浪花。

3 翻湧的浪花則是在下半部分加上向上升起般的線條，將浪花的下半部分做出暈染效果。

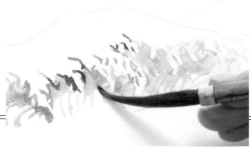

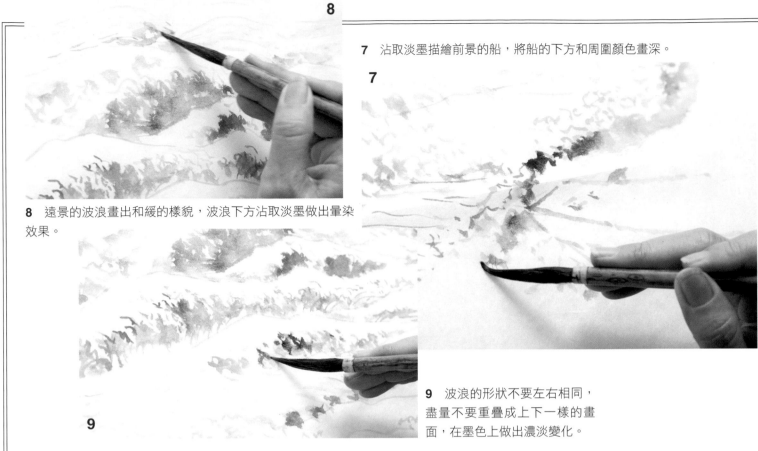

8

7 沾取淡墨描繪前景的船，將船的下方和周圍顏色畫深。

7

8 遠景的波浪畫出和緩的樣貌，波浪下方沾取淡墨做出暈染效果。

9 波浪的形狀不要左右相同，盡量不要重疊成上下一樣的畫面，在墨色上做出濃淡變化。

9

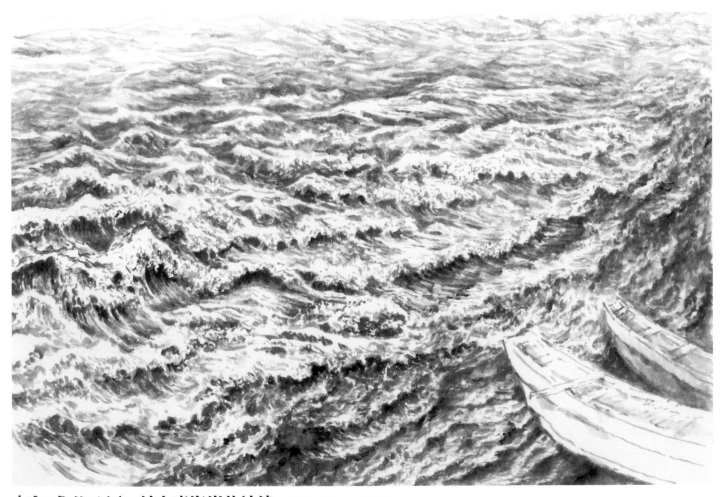

〈完成作品〉 **材木座海岸的波浪** 32.5×48cm 竹皮紙
確認整體的墨色，想要突顯波浪的白色區塊或浪花的區塊時，就在其下方部分添加濃墨描繪整合。
將周圍的墨色畫深，使白色突顯的留白表現也能應用在有雲覆蓋的雪山或山等表現上。

三溪園

這幅畫作描繪的是位於橫濱市中區的日本庭園，是我喜歡的一個素描景點。離我家很近，還能欣賞四季更迭的花草變化景色。而且塔建築反射在池面的倒影也別有風趣。去取材的季節是秋天，當時安靜的氛圍很有魅力。

《作畫步驟》
❶ 從左邊近景的樹叢開始描繪。
❷ 描繪樹叢下方的水邊情景。
❸ 描繪塔建築。
❹ 整合描繪塔建築前的樹林。
❺ 描繪船就完成了。

4　葉尖附近的水邊，先以淡墨描繪，再以中墨疊加墨色，表現出滲染效果。

4

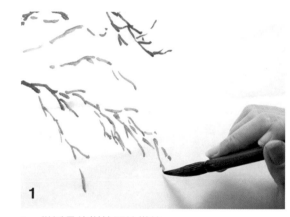

1

1　從近景的樹枝開始描繪。

2　沾取淡墨描繪後方的樹枝。

2

5

5～6　在墨色未乾之前，疊加上濃墨，表現出葉子的投影。

6

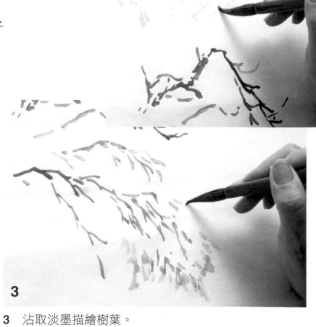

3

3　沾取淡墨描繪樹葉。

9 沾取淡墨描繪眼前的水草,將周圍做出滲染效果。

7〜8 描繪樹葉後,再描繪後方的水邊情景。將樹葉影子顏色畫深。

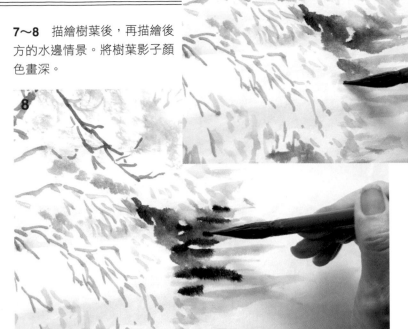

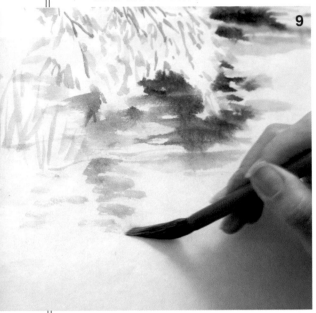

10 塔建築的部分從尖端開始描繪。

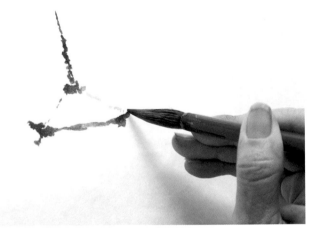

12〜13 留意中心線和彎曲部分,從上往下描繪。

11 決定塔建築的中心位置後,描繪屋頂的彎曲部分。

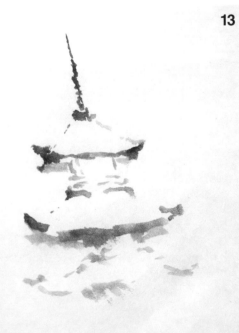

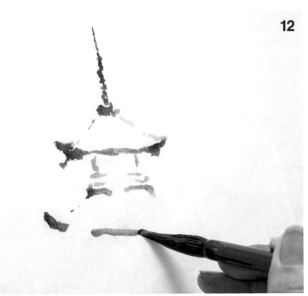

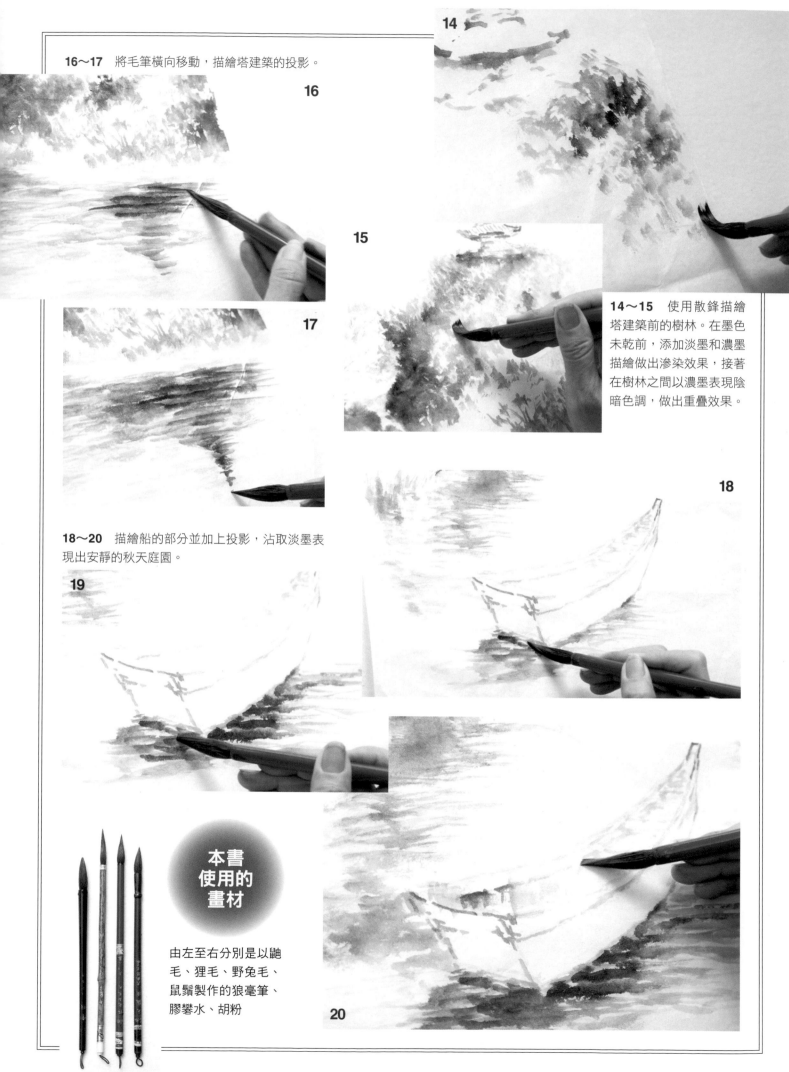

16～17 將毛筆橫向移動，描繪塔建築的投影。

16

17

14

15

14～15 使用散鋒描繪塔建築前的樹林。在墨色未乾前，添加淡墨和濃墨描繪做出滲染效果，接著在樹林之間以濃墨表現陰暗色調，做出重疊效果。

18～20 描繪船的部分並加上投影，沾取淡墨表現出安靜的秋天庭園。

19

18

20

本書
使用的
畫材

由左至右分別是以鼬毛、狸毛、野兔毛、鼠鬚製作的狼毫筆、膠礬水、胡粉

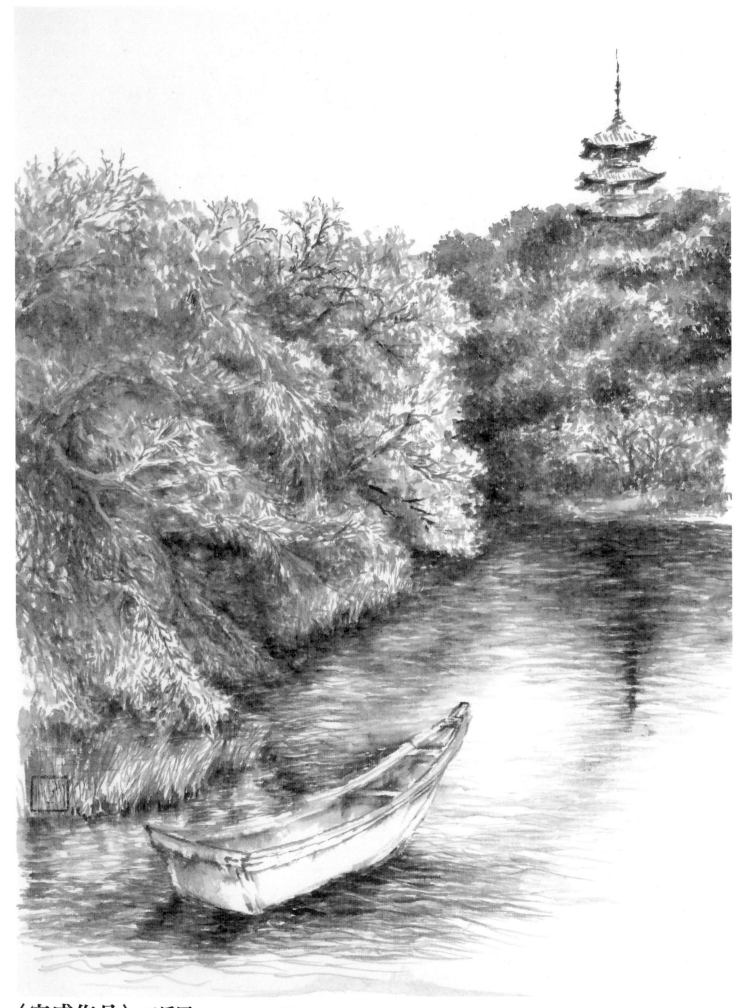

〈完成作品〉三溪園 48×34.5cm 生畫宣

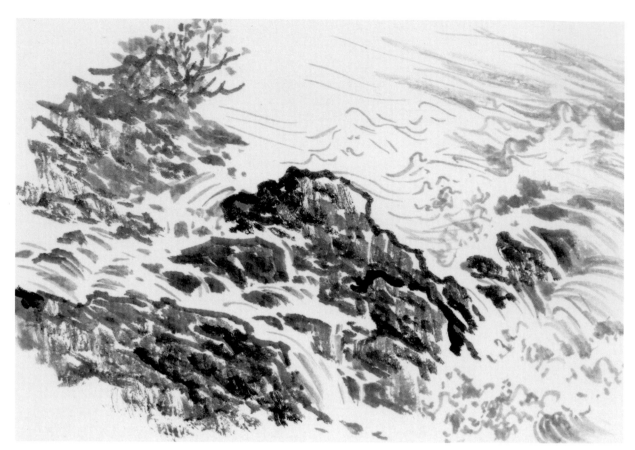

波濤 I 　10×14.7cm　生畫宣　透過留白表現流水。

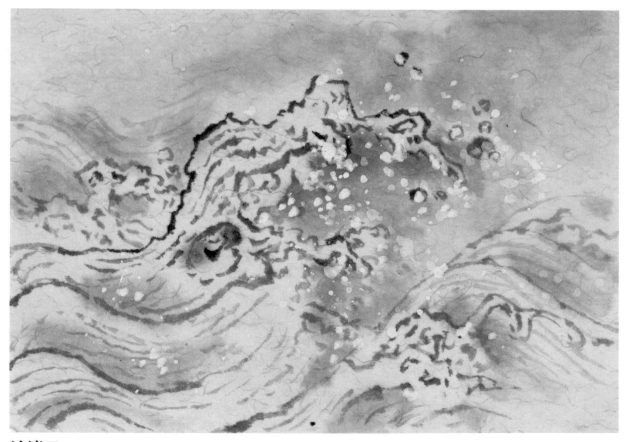

波濤 II 　10×14.7cm　生畫宣
做出波浪的線描和暈染效果後，灑上胡粉來表現浪花。《馬遠筆意》

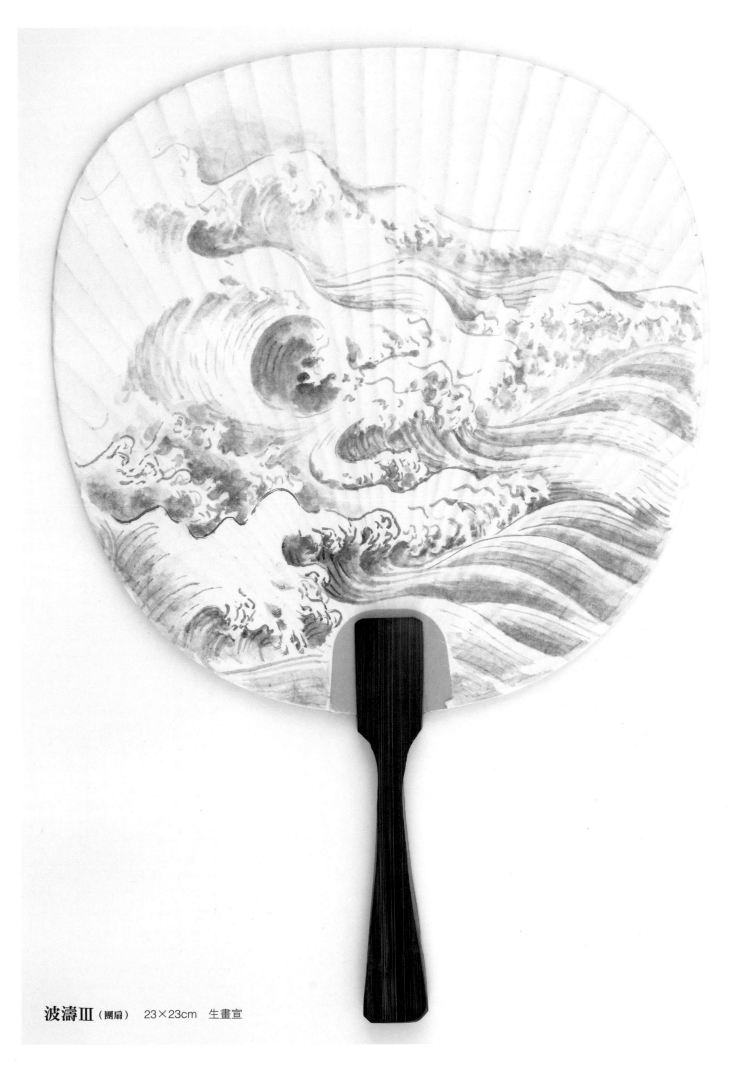

波濤Ⅲ（團扇）　23×23cm　生畫宣

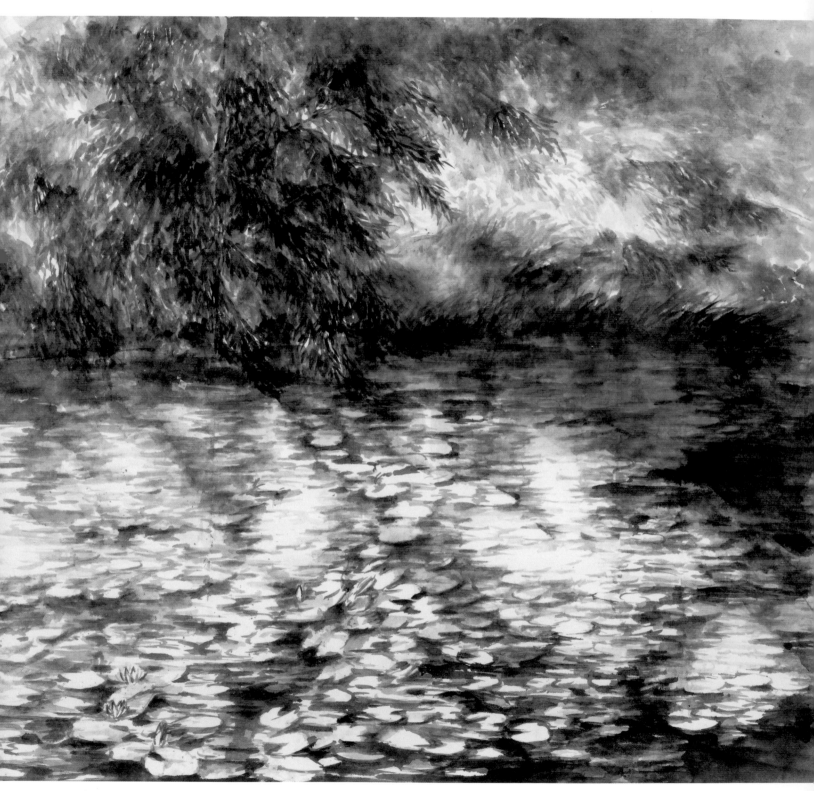

睡蓮池 35×53cm 熟宣紙

這是在三溪園的寫生畫作。想要表現初夏時照射在池面上的光與吹拂的風，便完成了這幅作品。

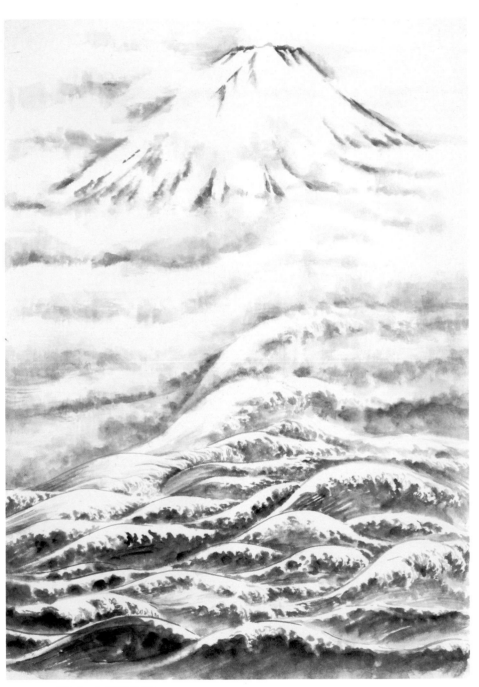

富士山與波浪 41×29.7cm　生畫宣
這幅畫作描繪的是從逗子海岸欣賞富士山的景象。

松井陽水 威尼斯

這幅畫作描繪的是竹內栖也曾畫過的威尼斯。除了油畫之外，在水墨畫中，威尼斯也是許多畫家挑戰描繪的「水」之名勝。在此將視點落在水面附近，將木椿位置畫高，表現出從木椿之間窺探對岸教堂的畫面。

❶❷ 從木椿開始描繪。
❸ 使用減筆技巧描繪貢多拉船。
❹ 描繪對岸的教堂。
❺ 以水將整張畫紙弄濕，加上水中的倒影和水的表情。

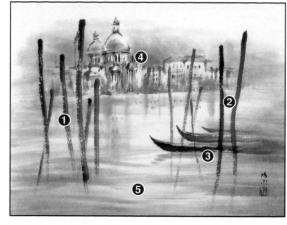

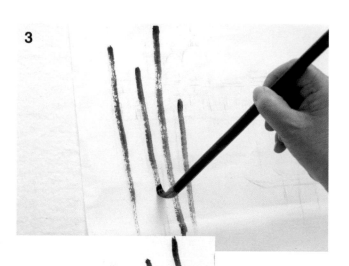

1～2 描繪木椿時，先將筆毛散開，中途不沾墨盡量一筆畫完。在墨碟中扭轉毛筆讓筆毛呈現破筆狀態，就能描繪出頂端不是尖形的木椿。

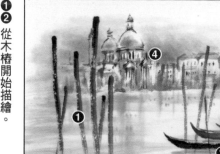

3～4 陸續描繪木椿。要呈現出破筆的風味，由左至右描繪出木椿。

5～6 一筆畫完貢多拉船後，以減筆技巧調整形狀，表現船的樣貌。

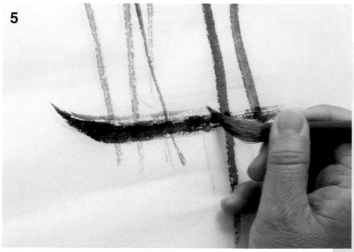

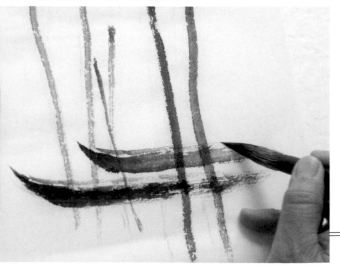

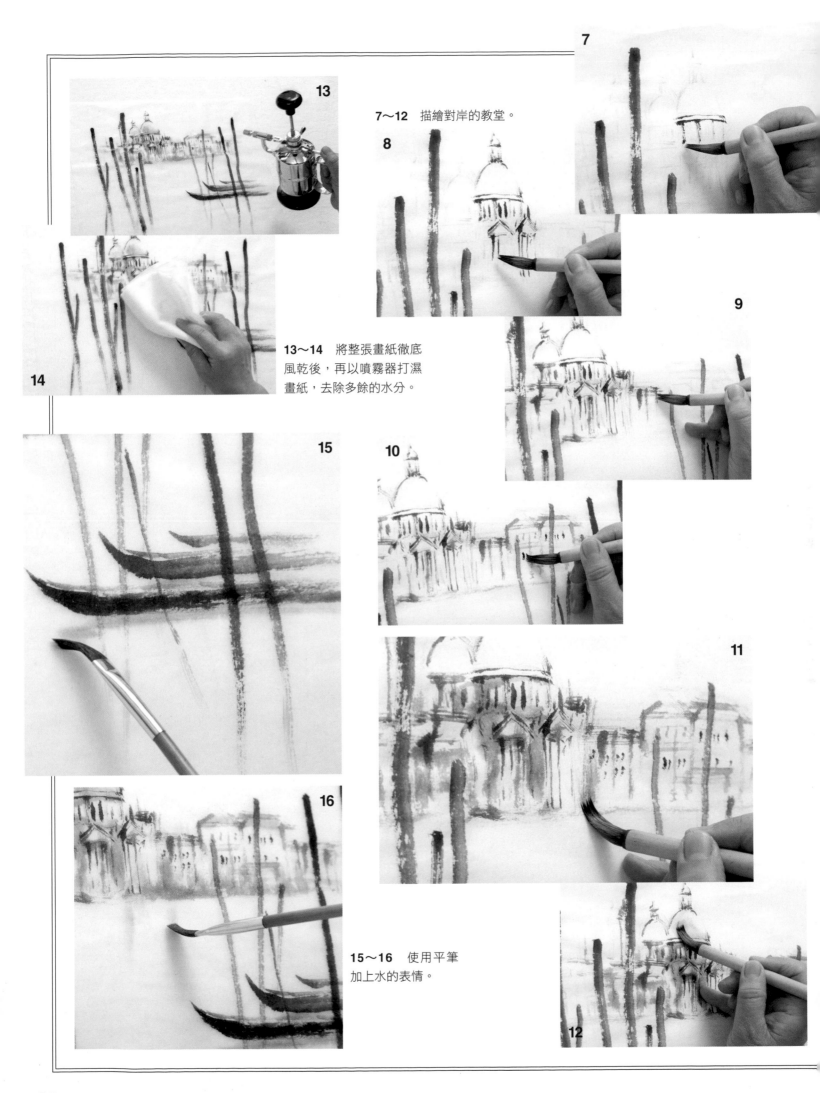

7

7～12 描繪對岸的教堂。

8

13

14

13～14 將整張畫紙徹底風乾後,再以噴霧器打濕畫紙,去除多餘的水分。

9

15

10

11

16

15～16 使用平筆加上水的表情。

12

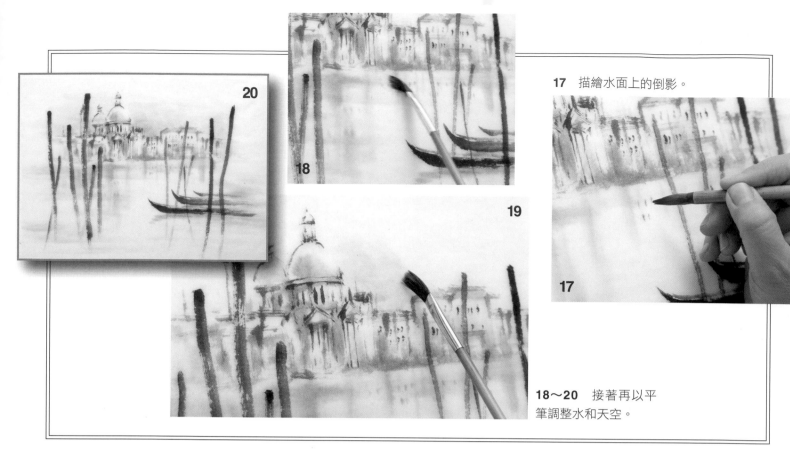

17 描繪水面上的倒影。

18～20 接著再以平筆調整水和天空。

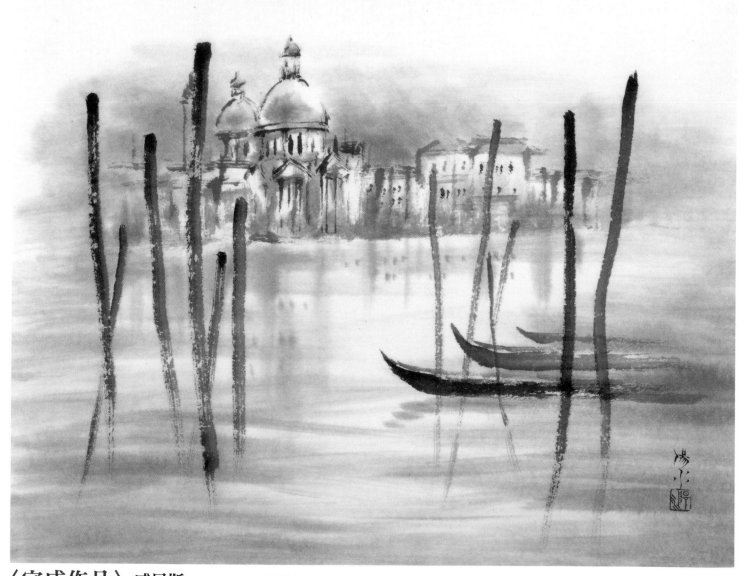

〈完成作品〉威尼斯 32×41.7cm　因州和紙

水坑的麻雀

早春的過午時分，在種滿行道樹的街道出現了一個小水坑，兩隻麻雀正在洗澡。每次啪嚓啪嚓地抖動身體，水紋就跟著擴散開來。兩隻麻雀好像很開心、感情很好的樣子，讓人看得入迷。小鳥的頭部表現是描繪重點。減少描繪的次數，盡量呈現出有濃淡差異的趣味。

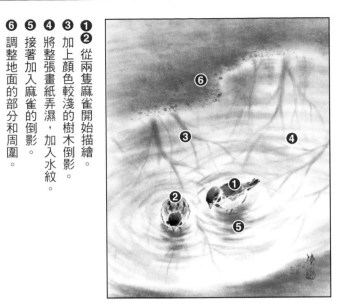

❶❷ 從兩隻麻雀開始描繪。
❸ 加上顏色較淺的樹木倒影。
❹ 將整張畫紙弄濕，加入水紋。
❺ 接著加入麻雀的倒影。
❻ 調整地面的部分和周圍。

5

1

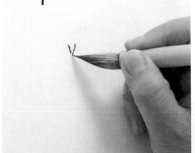

1～2 從鳥嘴開始描繪。

6

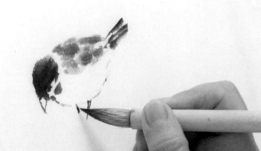

5～7 羽毛稍微省略描繪，調整鳥的軀幹部分。

2

3

7

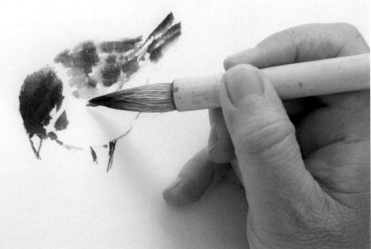

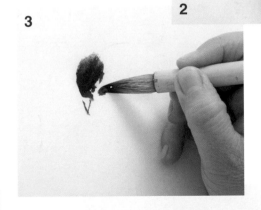

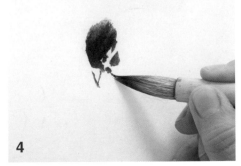

4

3～4 整合描繪頭部。

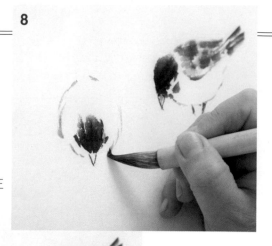

8

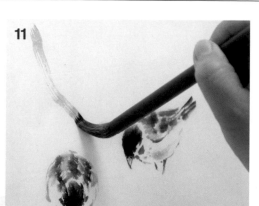

11

8～9 描繪朝向正面的另一隻麻雀。

9

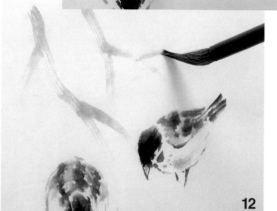

12

10 完成兩隻麻雀。描繪出鳥腳進入水裡般的感覺。

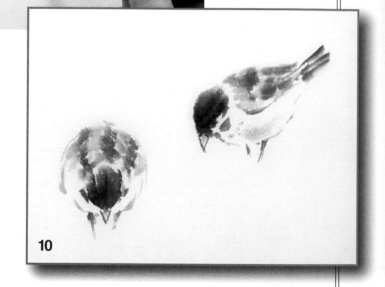

13

10

11～13 使用薄墨描繪樹木的倒影和水的陰影。

14 在此將整張畫紙徹底風乾，使用噴霧器將畫紙打濕，去除多餘的水分。

14

15

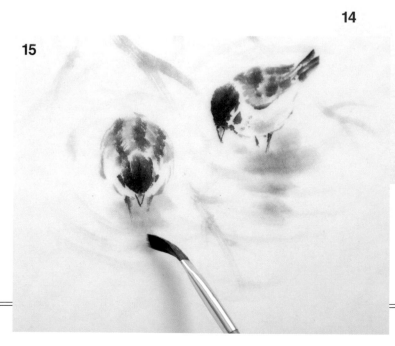

15 水紋的部分，要畫出柔和線條的圓圈。因為是從旁觀看麻雀的構圖，所以水紋的角度也要盡量和麻雀的方向配合。接著描繪出麻雀的倒影。

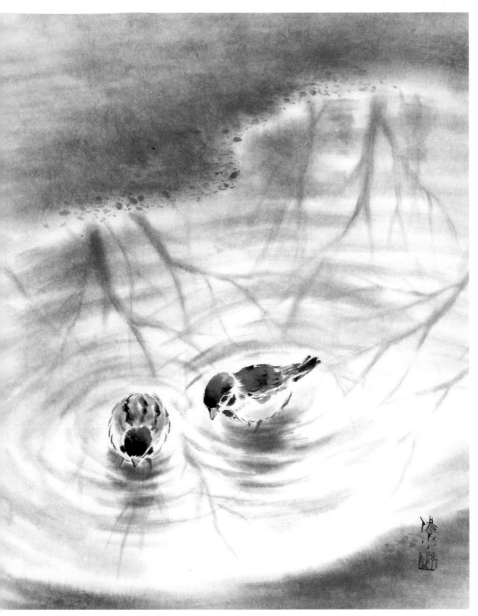

〈完成作品〉水坑的麻雀 41.7×32.5cm　因州和紙

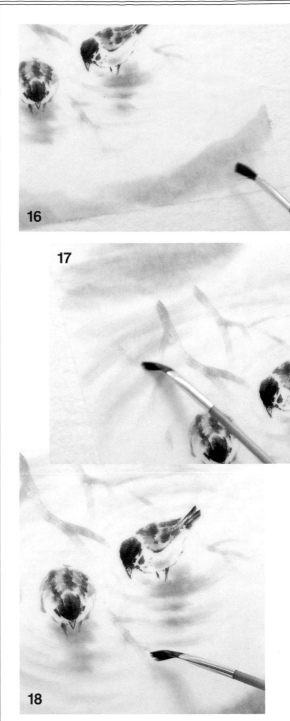

16

17

18

16～19 調整水紋和周圍就完成了。

19

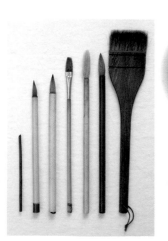

本書
使用的
畫材

由左至右分別是炭筆、兼
毫筆小、大、平筆、羊毫
筆、狼毫筆（小）、排筆
毛、留白膠

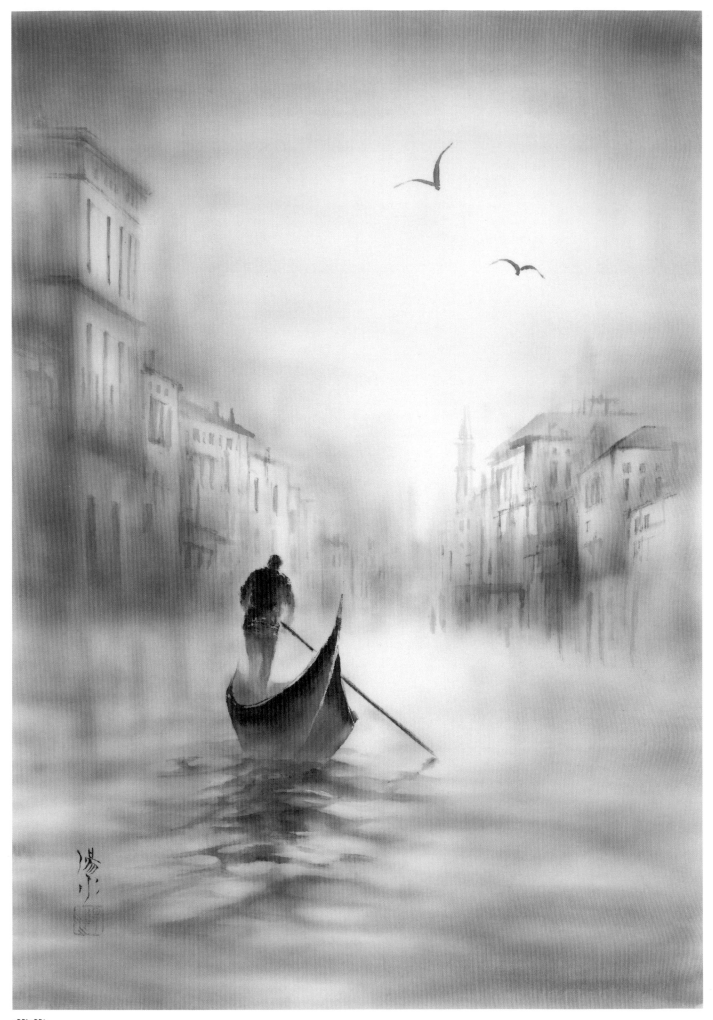

薄暮 41.3×28cm 絹本

絹本已經上過膠礬水，所以為了避免建築物的線條和人物輪廓變僵硬，活用了暈染效果，想要做出柔和表現。

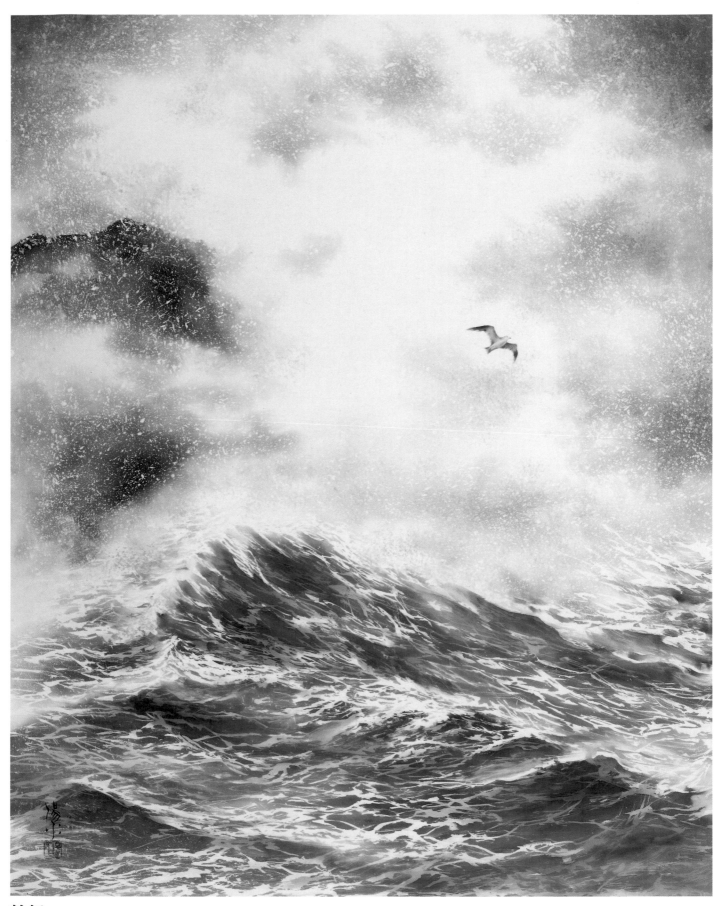

輪舞 91×72.5cm 絹本

留白區塊使用了留白膠,透過濃淡墨色表現出立體感,為了避免水紋都是一樣的形狀,要注意疏密的變化。

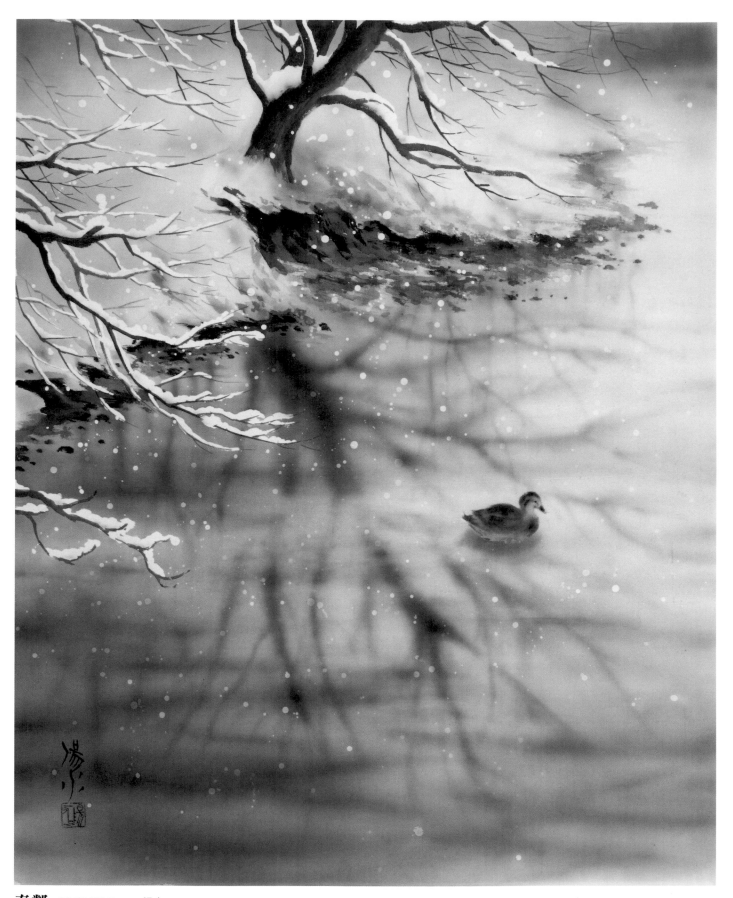

春鄰 65.5×53.5cm　絹本

積雪的小區塊是使用留白膠描繪，大區塊是保留絹本原本的狀態來呈現。描繪樹木的倒影時，則是將畫面弄濕做出柔和表現。

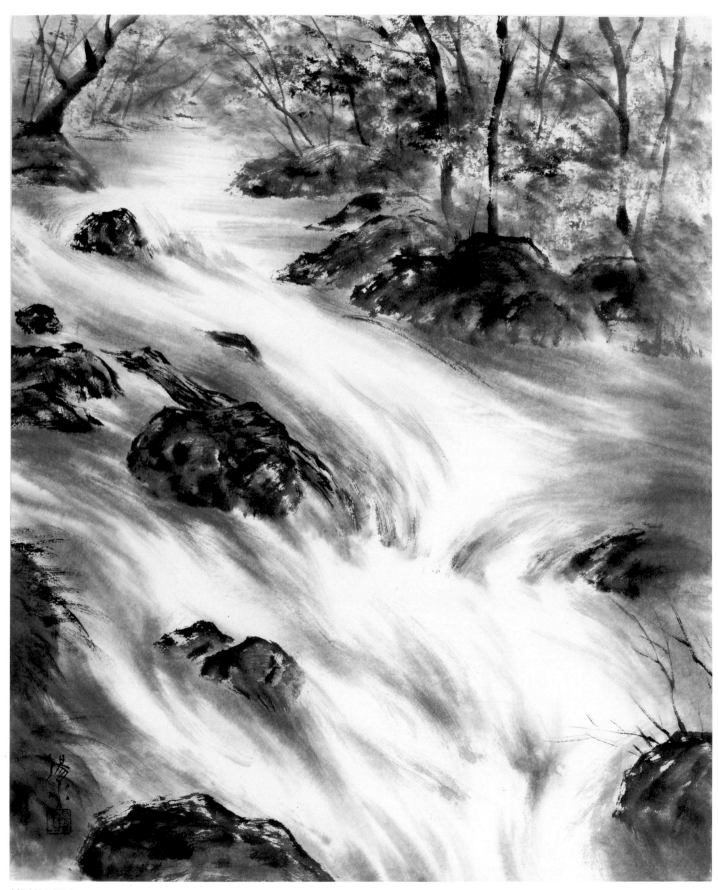

愀愀清流 65×53cm 因州和紙

描繪岩石和樹木後，將畫紙弄濕，使用平筆一口氣描繪出水流。將用筆次數減到最小限度，留下空白。

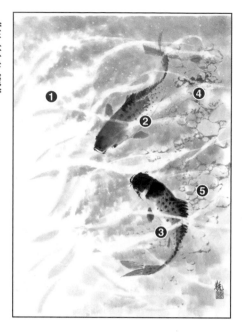

馬艷鯉魚

這幅畫作描繪的是平緩水流中的兩隻鯉魚。

在參考作品中也曾介紹過，畫面具有日式情趣的樣貌，也是我喜歡的主題之一。利用「wanpau（わんぱう）」描繪水紋後再畫出鯉魚，最後描繪水底大大小小的岩石，整合整個畫面。

《作畫步驟》

❶ 利用「wanpau（わんぱう）」描繪水紋。

❷ 描繪上方的鯉魚。

❸ 描繪下方的鯉魚。

❹ 描繪水中的岩石。

❺ 小的岩石也要描繪出來，最後整合陰影部分。

1 利用濃度較淡的「wanpau（わんぱう）」描繪水紋。不要畫出僵硬線條，想像水紋的畫面，描繪出流動的樣貌。

2 待「wanpau（わんぱう）」徹底乾掉後，再描繪鯉魚。先從頭部開始描繪，要注意顏色不要畫太深。

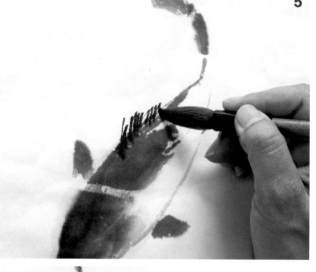

3～4 整合鯉魚的軀體部分。活用滲染和飛白效果，描繪時也要留意留白的區塊。

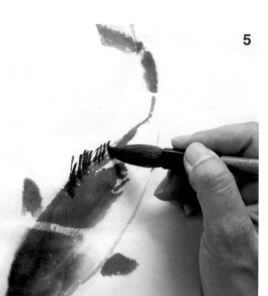

5～7 描繪背鰭後，在畫紙處於半乾狀態時描繪魚鱗。

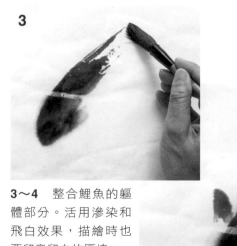

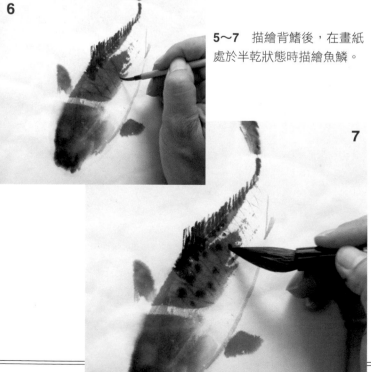

62

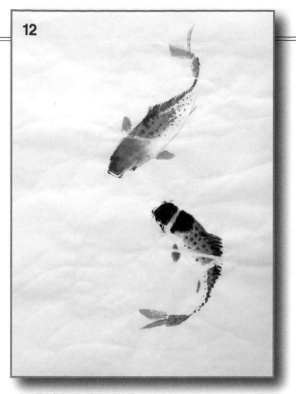

12 完成鯉魚的部分。

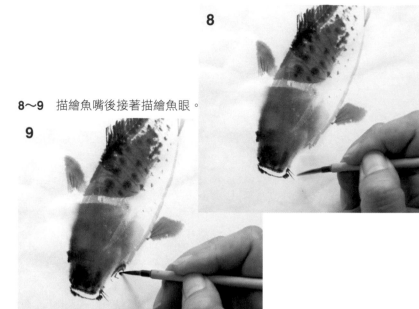

8〜9 描繪魚嘴後接著描繪魚眼。

13

14

10

10〜11 另一隻鯉魚也採取同樣的畫法。確實整理毛筆筆毛，魚鱗的部分，盡量在畫紙處於半乾狀態時描繪。

11

15

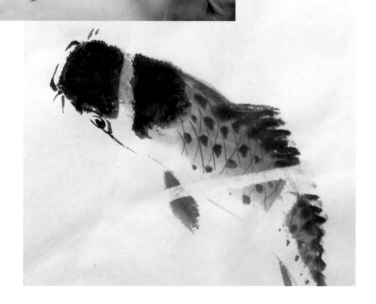

13〜15 描繪水中的岩石。使用乾筆技巧一顆一顆岩石慢慢描繪，要注意疏密的變化。

16 剛描繪完岩石的狀態。

16

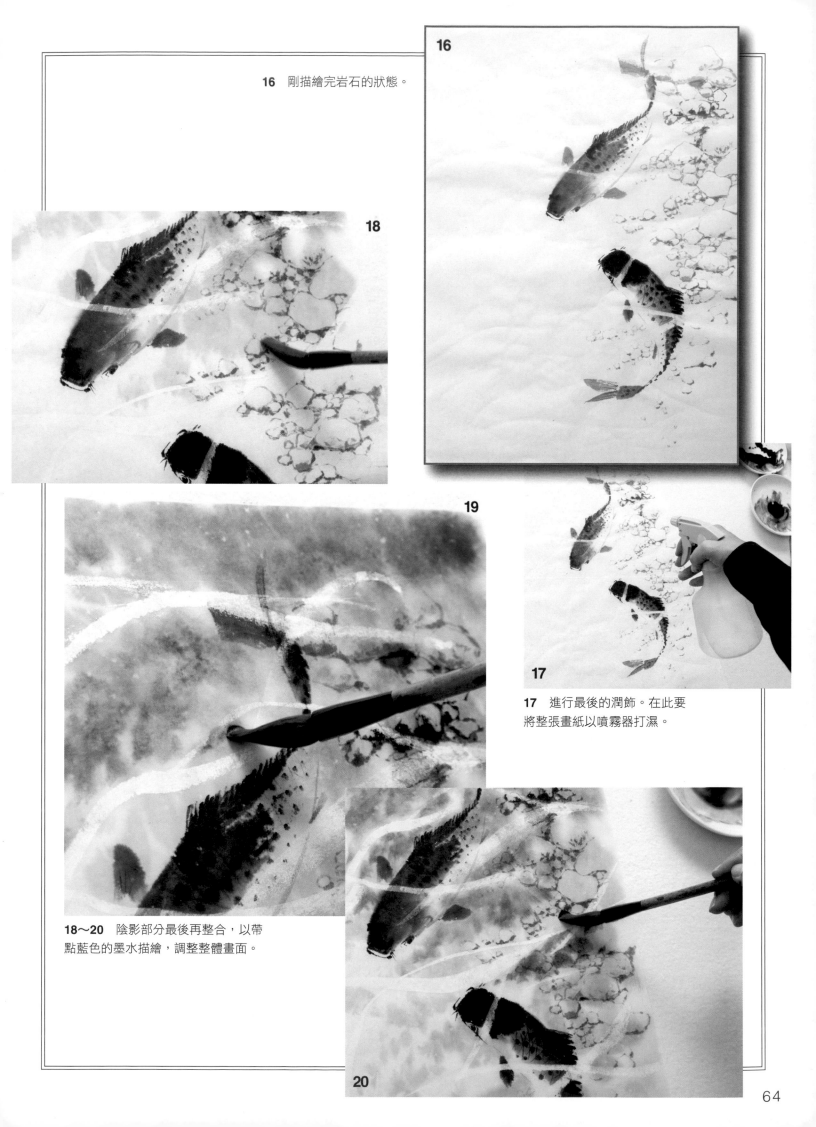

18

17 進行最後的潤飾。在此要
將整張畫紙以噴霧器打濕。

17

19

18～20 陰影部分最後再整合，以帶
點藍色的墨水描繪，調整整體畫面。

20

64

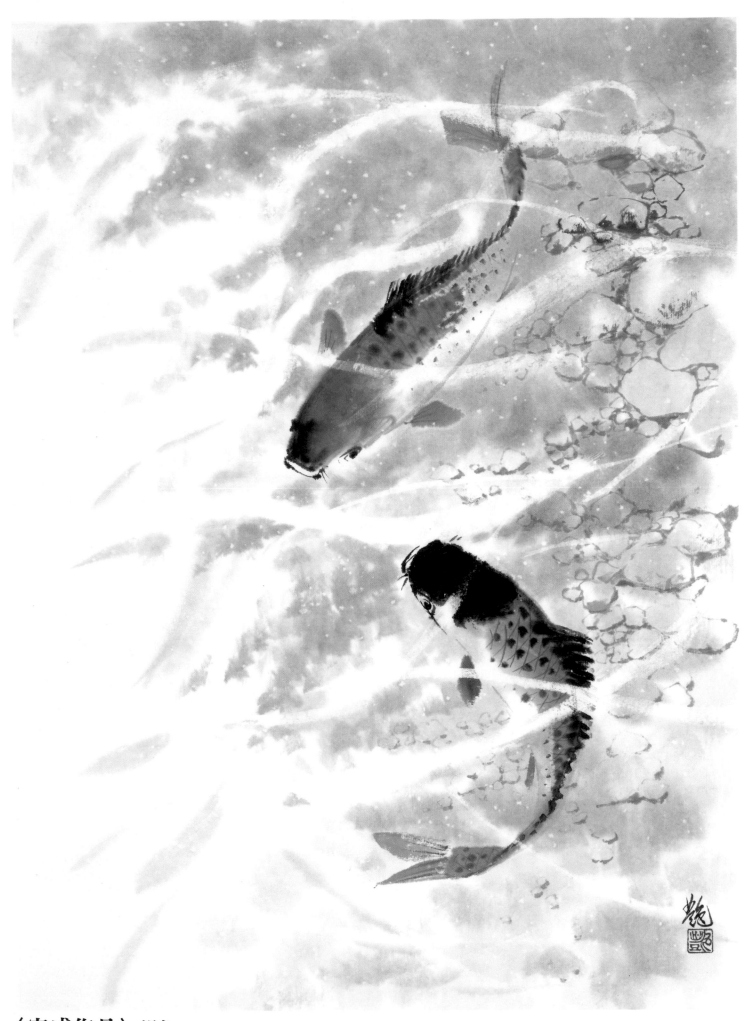

〈完成作品〉鯉魚 48×34.7cm 單宣

位於岩手縣宮古市的三岩王是代表陸中海岸的名勝景點之一。作畫時可以透過隨意、自由的構圖描繪，但在此因為要畫出波浪不同的表情變化，所以決定採用直式構圖。橫式構圖則收錄在參考作品中。這是從自然景觀誕生的美麗風景。

《作畫步驟》

❶ 從正中間的岩石開始描繪。
❷ 描繪右側的岩石。
❸ 左後方的岩石以淺色來表現。
❹ 描繪出水平線。
❺ 整合眼前的波浪和岩石。

1～2 從作為主角的正中間岩石開始描繪。將毛筆直立描繪，表現出獨特的岩石肌理。

1

2

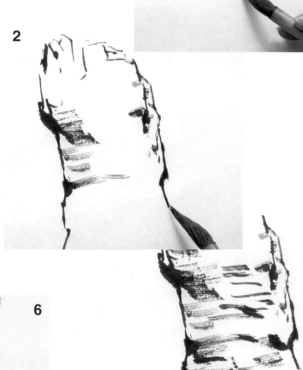

3 岩石的皺摺部分活用飛白效果來描繪。

4

4 描繪位於正中間岩石右側的岩石。

5 描繪正中間岩石上的松樹。

5

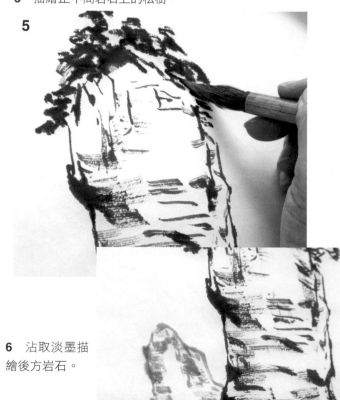

6

6 沾取淡墨描繪後方岩石。

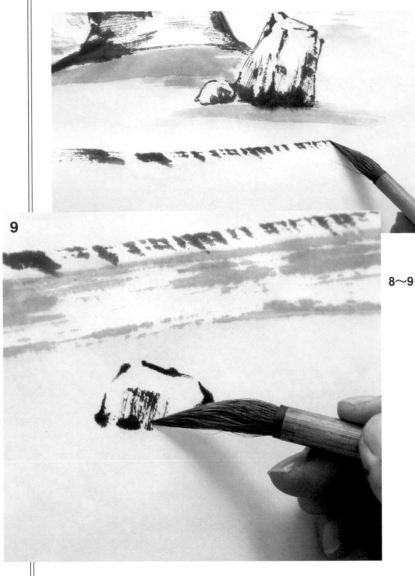

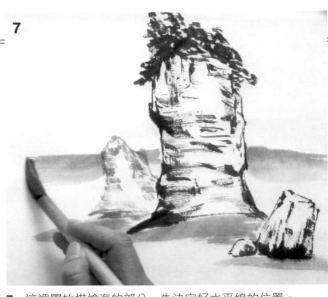

7 這裡開始描繪海的部分。先決定好水平線的位置。

8～9 描繪翻湧的波浪和岩石。

10 描繪撞到岩石落下的波浪。

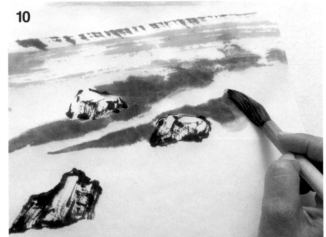

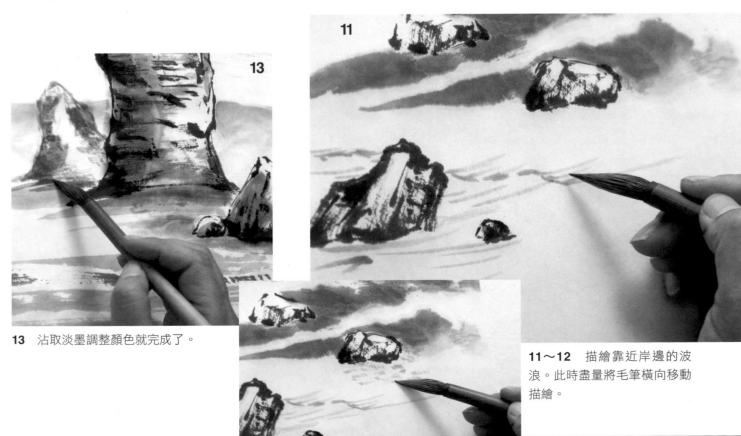

13 沾取淡墨調整顏色就完成了。

11～12 描繪靠近岸邊的波浪。此時盡量將毛筆橫向移動描繪。

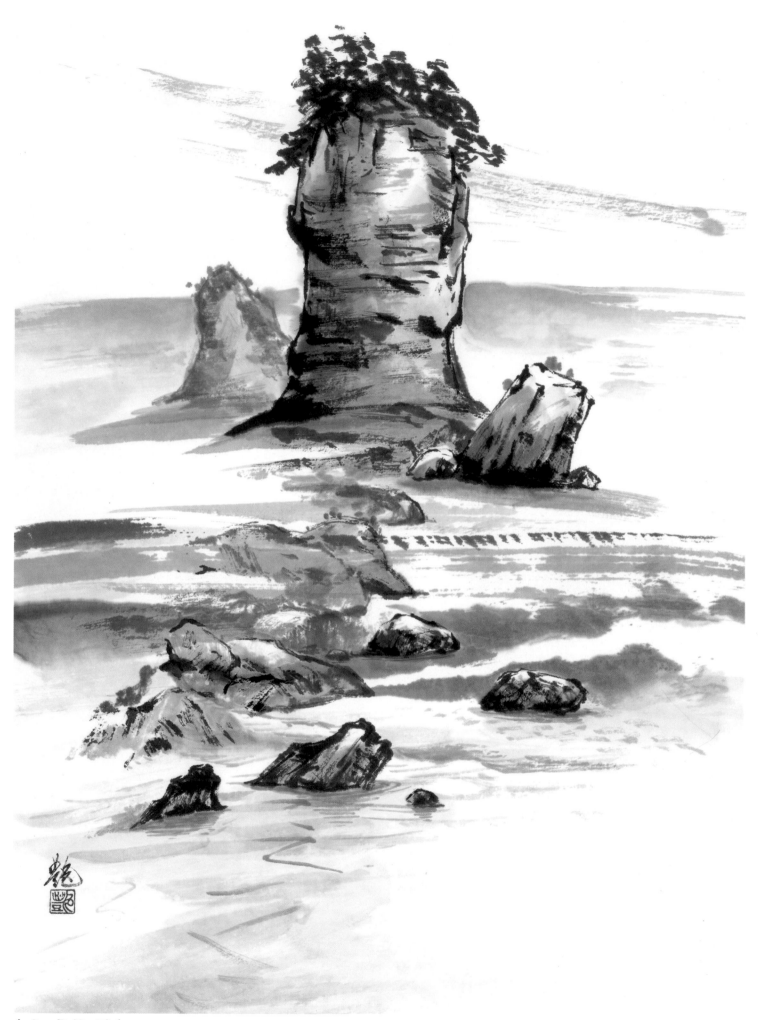

〈完成作品〉三王岩 47×35cm　單宣　描繪時將毛筆直立或放平，透過有變化的線條動態表現波浪。

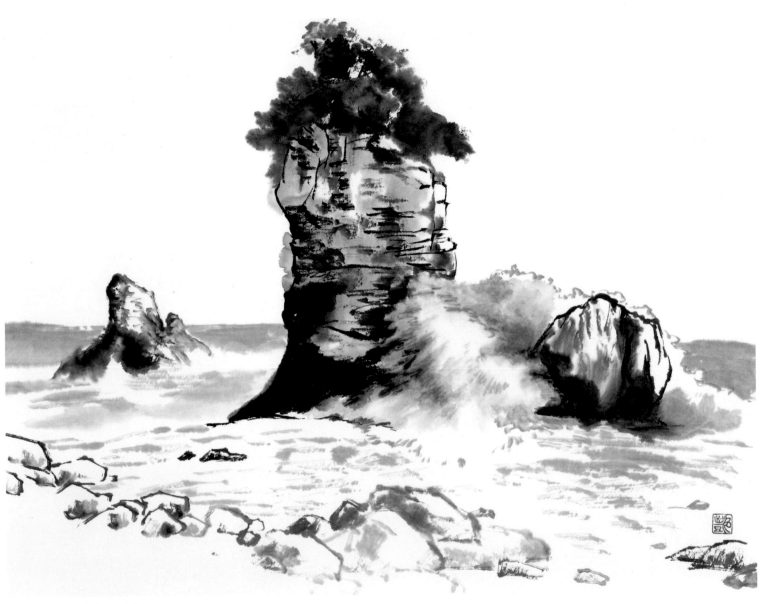

三王岩的波濤 35×45.3cm 單宣
這幅畫作同樣是描繪三王岩。以摻雜膠的墨描繪打上來的波浪，能表現出沒有殘留筆痕的波浪陰影。

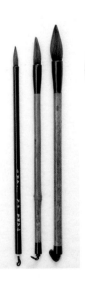

本書使用的畫材

由左至右分別是面相筆、狼毫筆小、中、「wanpau（わんぱう）」、膠

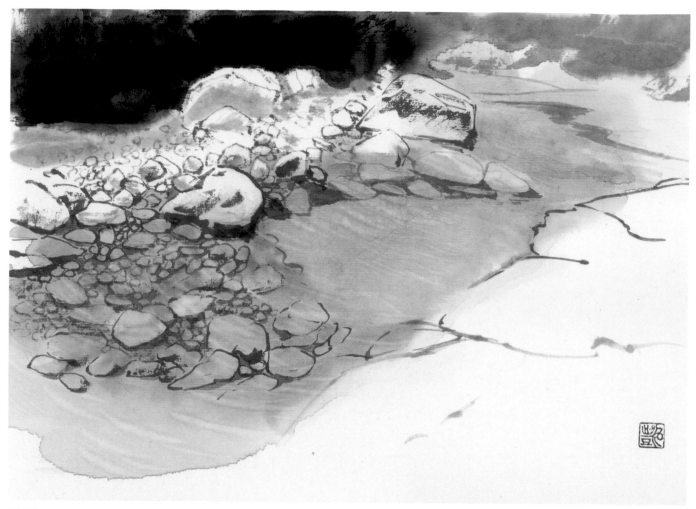

清流 24.3×33.3cm 單宣

這是到千葉銚子取材後描繪的畫作。描繪岩石後，以黃土色和藍色加上少量的膠描繪清澈的水流。
另外，將眼前區塊以留白來呈現，後方顏色畫深，表現出帶有深淺層次的安靜氛圍。

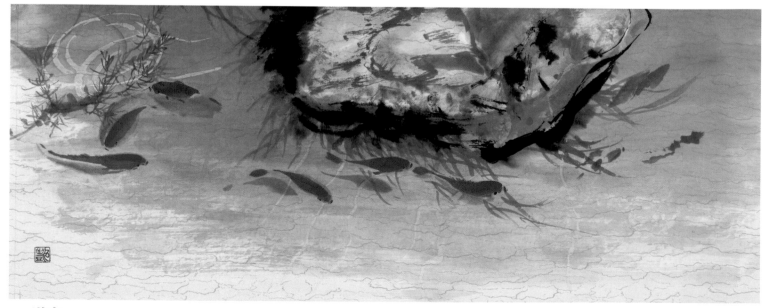

遊魚 23×57.5cm 料紙

使用在中國購買的書法畫紙，利用紙的花紋表現波浪。

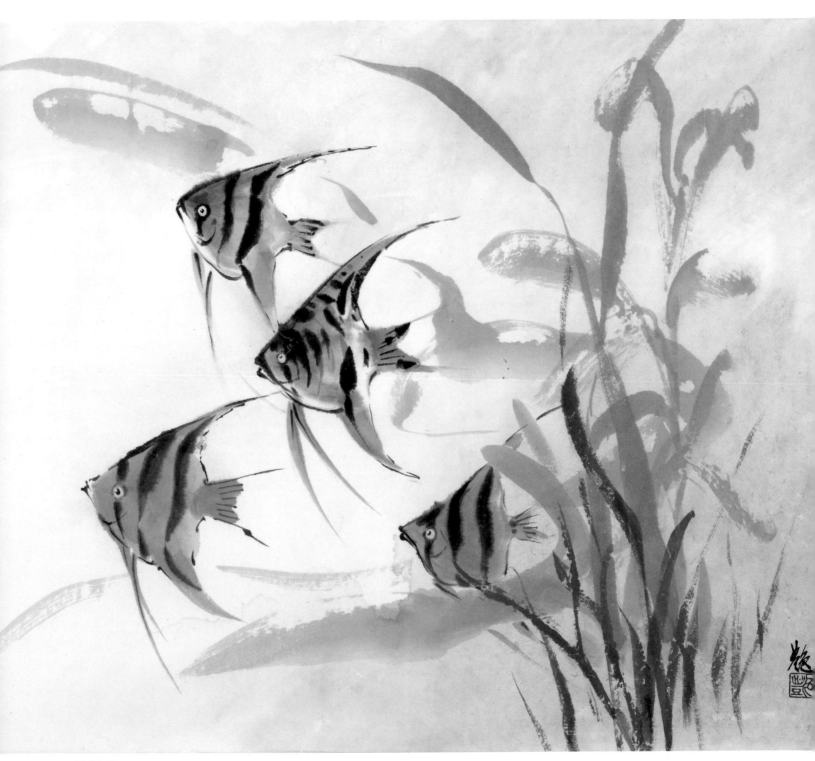

神仙魚 35×46cm 單宣
首先描繪魚的部分，再以飛白效果表現搖曳的水草。接著配合水草的動向，活用筆勢描繪水的部分。

矢形嵐醉 波濤

水墨畫的畫法有許多可能性。除了一般準備的用具之外，還經常摸索有沒有新的畫材？是否有更準確的表現？在此就試著以「毛巾」來描繪波濤。使用的畫紙是棉料重單宣。

《作畫步驟》
❶❷❸ 按照順序從正中間的岩石開始描繪。
❹ 表現出波濤的樣貌。
❺ 盡量描繪出天空和波浪周圍的畫面。
❻ 整合下方的波浪。

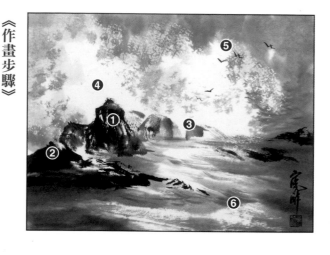

5　將畫紙翻到背面。

6　將「aquarepel（アクアリペル）」和「樹脂膠礬水」以1：2的比例混和均勻。

7～8　將混合均勻的液體塗抹在毛巾（網眼較粗的）上。

9　將毛巾像是按壓在畫紙上一樣，表現波濤的部分。

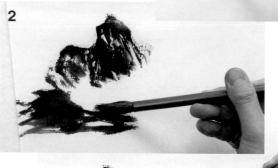

1～4　首先沾取濃墨從岩石開始描繪。岩石顏色從眼前往後方慢慢變淺，就能表現出遠近感。要將這個部分的墨色徹底風乾。

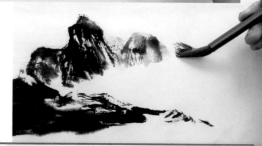

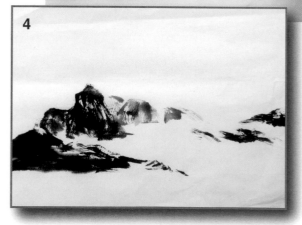

12

10~11 以暈染用排筆沾取先前混合均勻的液體，就像是要將排筆按壓在畫紙上一樣表現波浪的浪花。

10

11

13

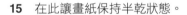

12~14 待整張畫紙徹底乾掉後，先不要翻面，使用噴霧器將畫紙背面打濕，接著以排筆沾取淡墨描繪波浪周圍的部分，讓波濤浮現出來。

14

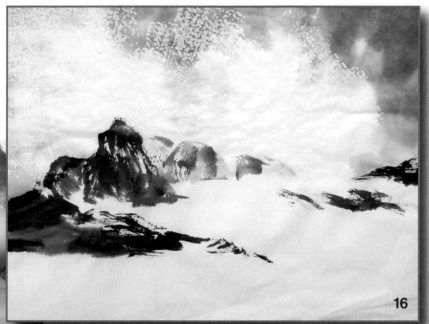

15 在此讓畫紙保持半乾狀態。

15

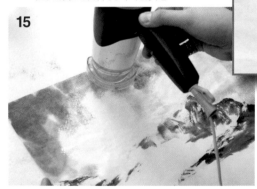

16~17 將畫紙翻回正面，以噴霧器打濕畫紙。

17

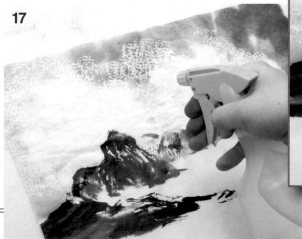

16

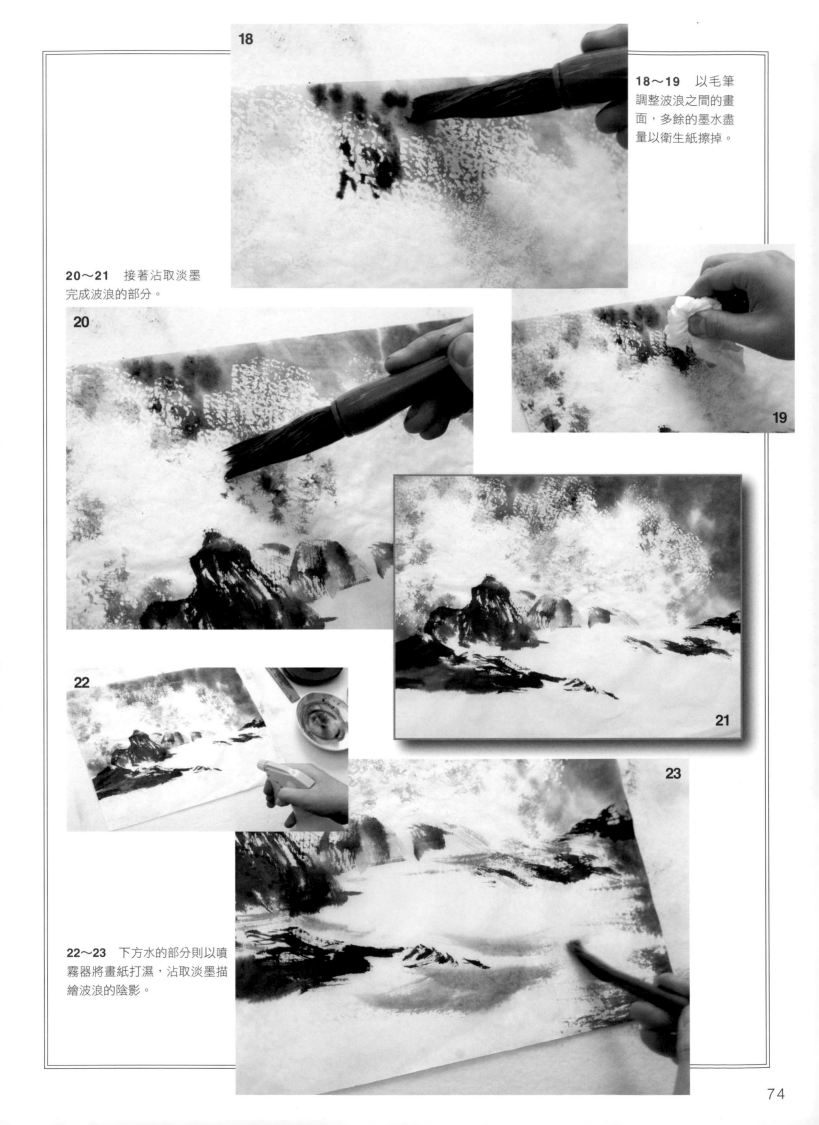

18

18～19 以毛筆
調整波浪之間的畫
面，多餘的墨水盡
量以衛生紙擦掉。

20～21 接著沾取淡墨
完成波浪的部分。

20

19

21

22

23

22～23 下方水的部分則以噴
霧器將畫紙打濕，沾取淡墨描
繪波浪的陰影。

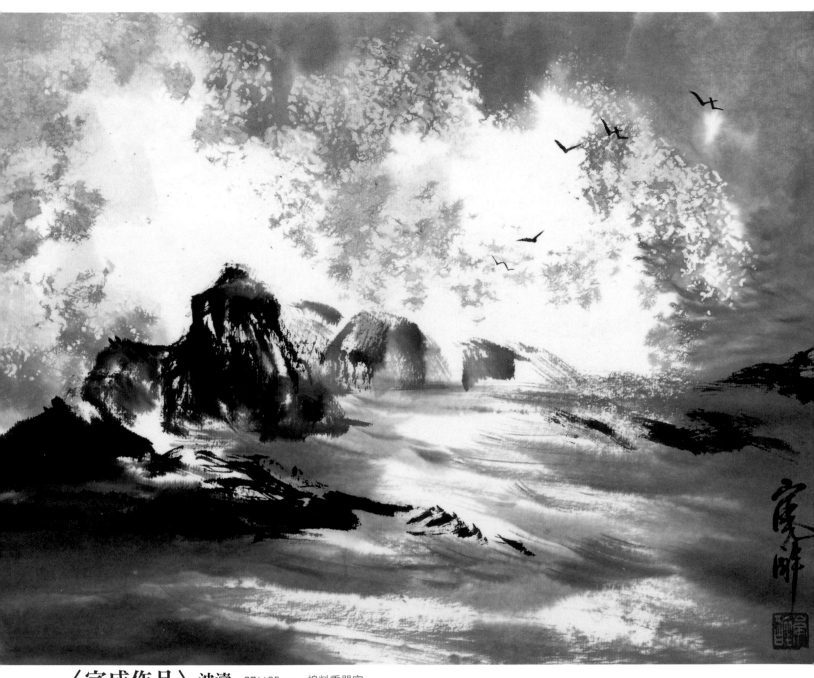

〈完成作品〉 **波濤** 27×35cm 棉料重單宣

這是要表現留白效果以及作為留白劑使用的畫材，由左至右分別是胡粉、膠礬水液、「aquarepel（アクアリペル）」、「樹脂膠礬水」

岩石和水流

在此要以排筆來表現溪谷的「岩石和水流」，只有樹木是以毛筆描繪。使用排筆將岩石描繪成大型區塊，並活用筆勢進行描繪，就能表現出帶有透明感的水流。使用的畫紙是竹連箋。

《作畫步驟》

❶❷ 整理排筆的刷毛，一口氣描繪出岩石。描繪岩石的同時也能表現出水流的畫面。

❸ 使用毛筆加上樹木的部分。

❹ 描繪森林深處的畫面。

❺ 使用散鋒描繪樹木的樹葉。

❻ 再使用排筆調整水流的部分。

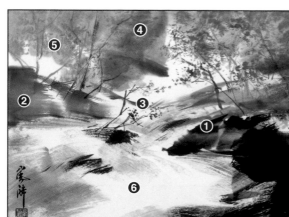

5 沾取淡墨描繪作為主軸的樹木。

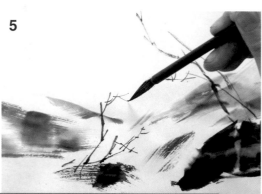

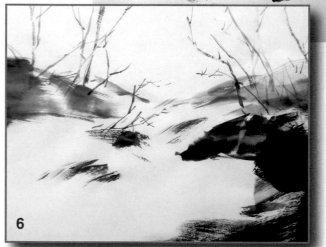

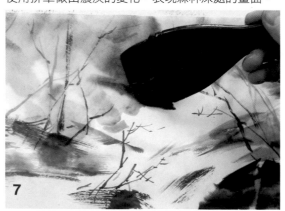

1

1～2 整理排筆的刷毛。以排筆的單側沾取濃墨，去除排筆根部多餘的水分。

3～4 使用排筆從溪流的岩石開始描繪。

2

3

4

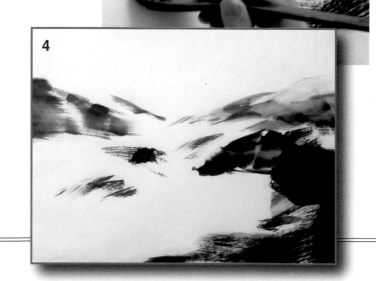

6 後方樹木以摻雜膠礬水的毛筆描繪，要保持濕潤狀態。

7 待畫紙徹底乾掉後，使用噴霧器打濕畫紙，接著使用排筆做出濃淡的變化，表現森林深處的畫面。

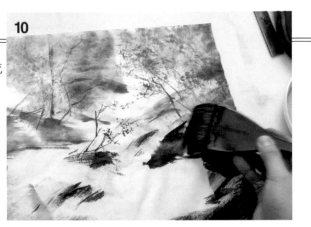

10 使用排筆描繪水流，就完成了。

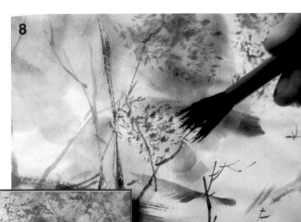

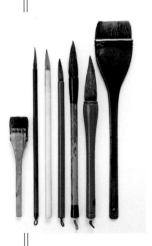

本書使用的畫材

由左至右分別是暈染用排筆、馬毛筆、羊毛筆、天馬（赤馬）毛筆、大筆、羊毛筆（大）、排筆

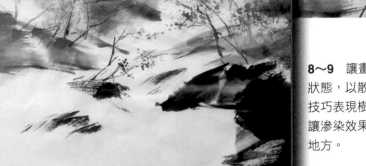

8～9 讓畫紙維持半乾狀態，以散鋒使用乾筆技巧表現樹葉的部分，讓滲染效果展現在各個地方。

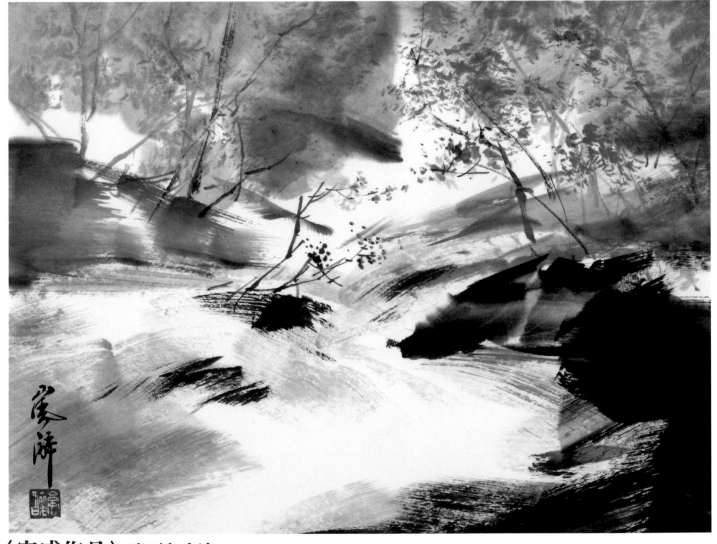

〈完成作品〉**岩石和水流** 27×34.7cm 竹連箋

荒海 29×35cm 重單宣

利用毛筆的飛白技巧和濕潤度一口氣描繪出波濤洶湧和覆蓋一層薄雪的明暗畫面。

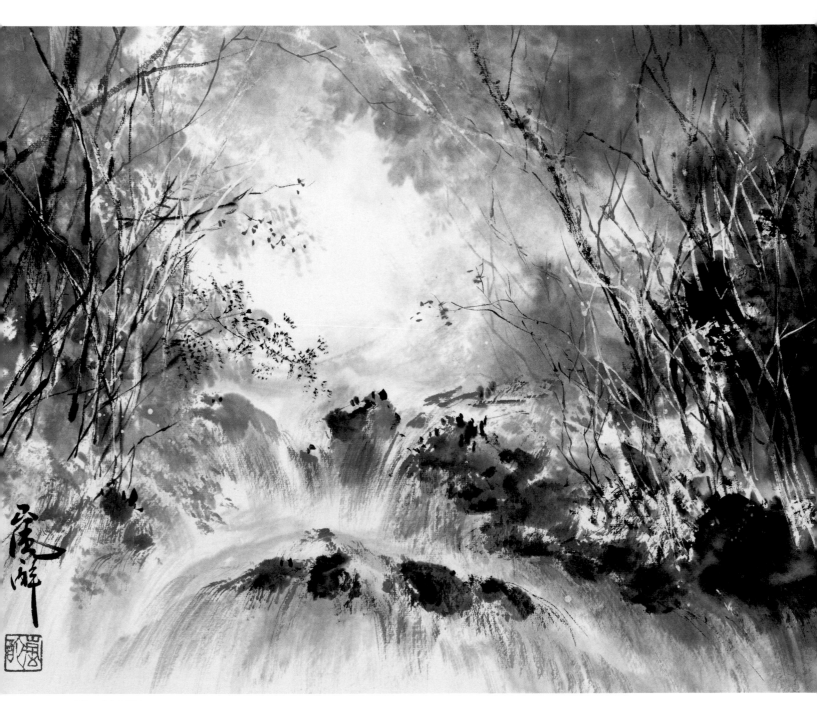

涼夏靜韻 31.3×45cm　重單宣
以毛筆描繪溪谷流水聲與林間寂靜搭配出來的和聲。

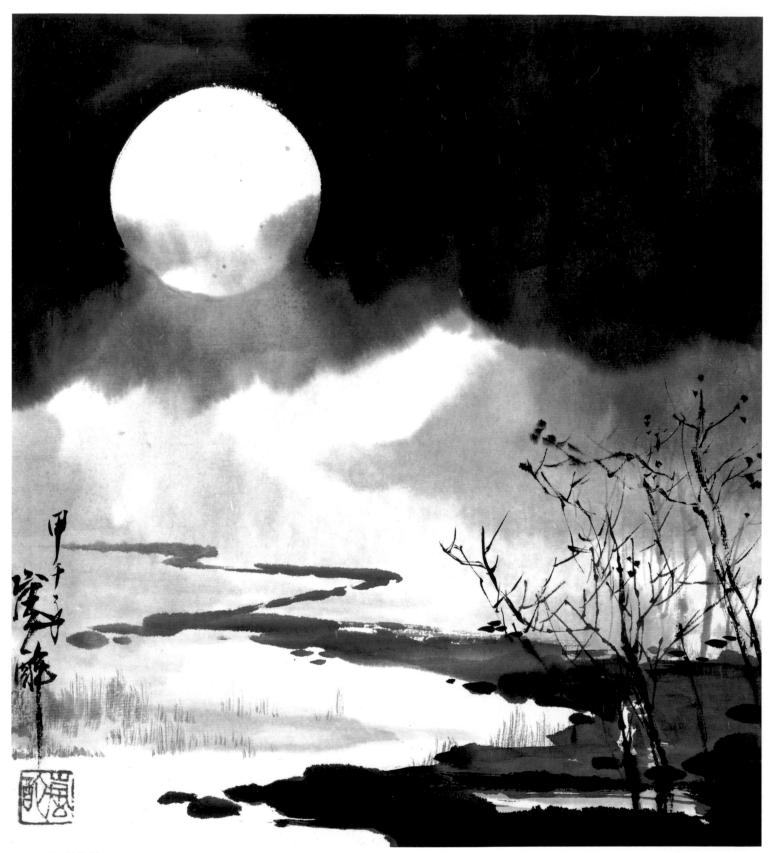

月下淡望 27×24cm　重單宣　河川的水流部分，是利用膠做出濕潤感。

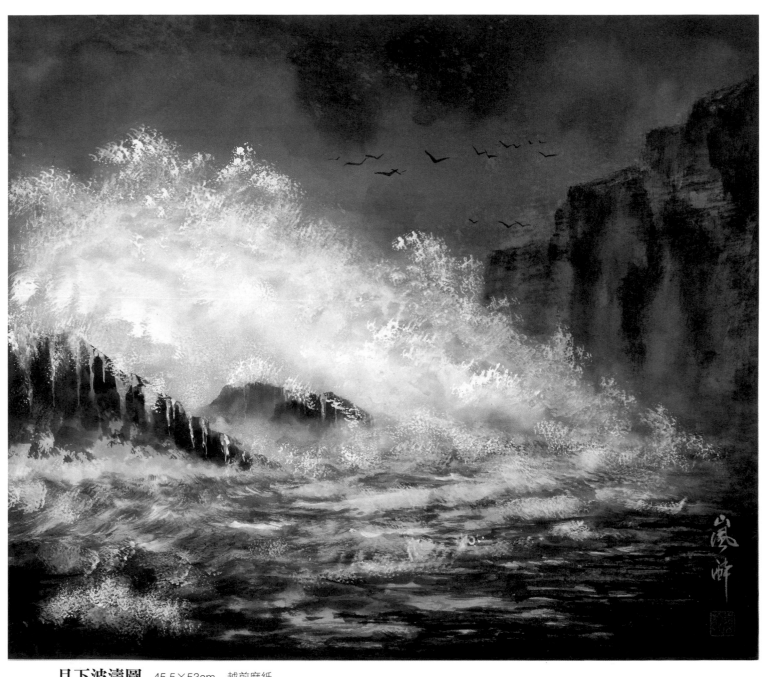

月下波濤圖　45.5×53cm　越前麻紙
沾取淡墨塗抹整張畫紙後，以胡粉和水晶末（粉末狀，具反光效果，以手灑在畫紙上，能使畫面明亮）等畫材表現怒濤的氛圍。

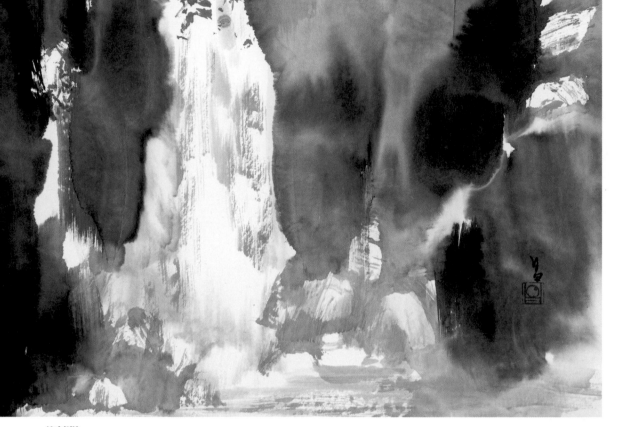

日本各地有各種樣貌的瀑布和溪谷，在此則是試著以半抽象到抽象的表現來描繪瀑布。

伊藤 昌

瀑布的抽象表現

濕潤

35×46.2cm　單宣

透過留白（留下空白區塊不上色）效果來表現瀑布，但周圍的樹木和岩石則使用潑墨表現，將兩者稍微抽象化。

飛瀑

53×45.5cm　雁皮

這是只聚焦在瀑布水流來發揮的潑墨作品。

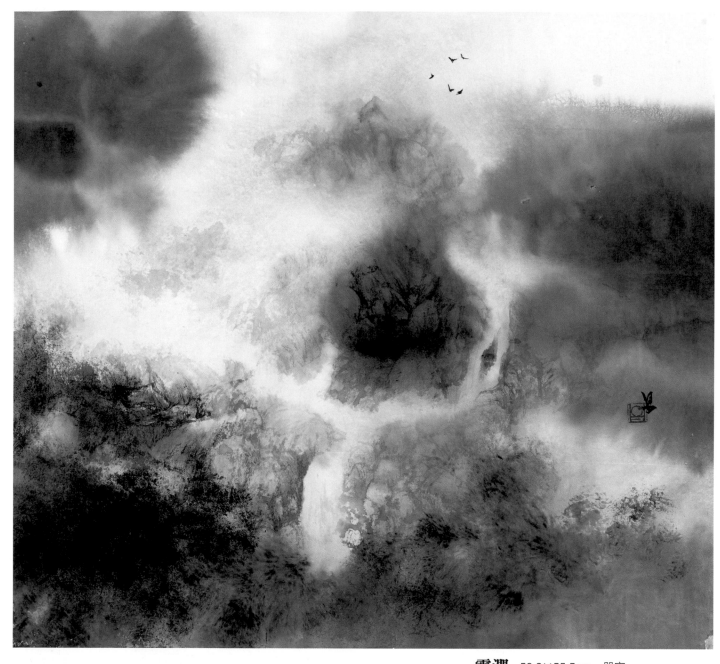

霧澗 50.3×55.5cm 單宣
描繪岩石和草木，並利用畫紙原本的狀態
來表現霧和瀑布。這是呈現瀑布時，最普
通的一種表現方法。

澄潭 45.5×53cm 雁皮（土佐）
這幅畫作描繪出深遠泉水的氛圍。水面的大部分
區塊以深色描繪，在明亮的部分描繪映照在水面
的岩石和瀑布的影子，藉此打造水面宛如鏡面般
的光澤感。

飛白和滲染的效果

川浦美咲

瀑布和溪谷Ⅱ

以飛白和滲染一口氣表現出流動落下的瀑布。透過這兩種畫法的搭配，能表現出多變的瀑布質感。

1 首先將毛筆沾滿淡墨，以側筆像是在畫紙上拍打出點一樣描繪水流。瀑布的大水流以留白效果來表現。

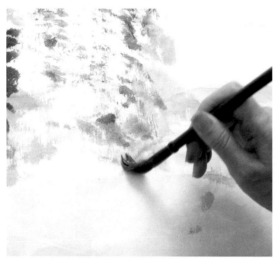

5 左側岩石和水的邊界部分添加上濃墨。

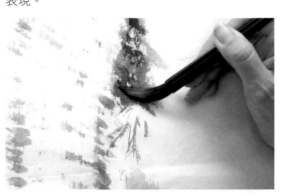

2 沾取濃墨描繪右側岩石，將水和岩石的邊界劃分清楚。

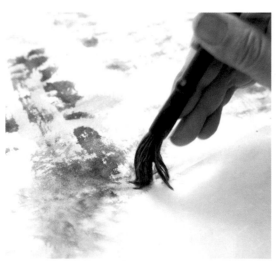

6 瀑布的水流和水花的邊界以淡墨做出滲染效果。

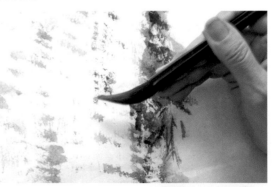

3 以側筆並使用乾筆的技巧描繪水流。

7 以散筆來表現飛濺的水花。

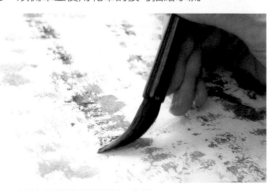

4 以淡墨描繪後再疊加濃墨。

《完成作品》涼瀑

43×29cm　生畫宣

在中國貴州有一道「陡坡塘瀑布」。這是水源豐富地區才有的絕美景色。

瀑布和溪谷Ⅲ 松井陽水 奧入瀨的溪流

這幅畫作描繪的是我到奧入瀨取材的溪流。構圖上是將正中間的岩石和對岸拉近，並強調猛烈的水勢。

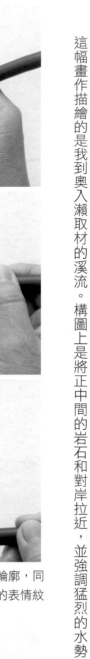

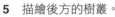

5 描繪後方的樹叢。

6 水流快速的部分，以沾取大量水分的墨較為用力地描繪，重複描繪幾次加強表現畫面。

7～8 使用平筆做出色調差異。平筆含水量少，要疊加墨色時很方便。

1～3 從右側岩石開始描繪。以筆尖畫出輪廓，同時以乾筆表現出質感，並利用面描繪岩石的表情紋理。

4 接近正中間岩石的水流部分，要畫出流動的感覺。

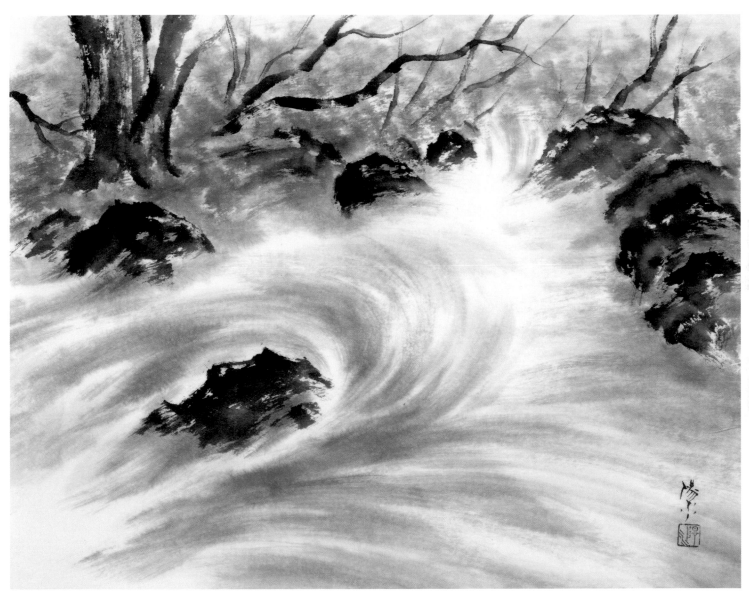

〈完成作品〉 奥入瀨的溪流　32.2×41cm　因州和紙

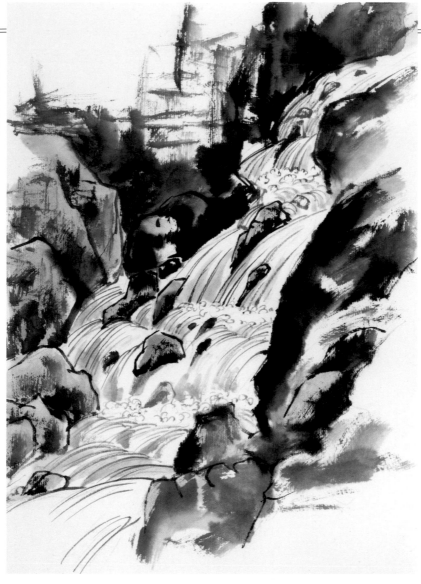

從抽象到具象

如同在第16頁所說明的,水流的表現在傳統上有線描這種方式,在此則試著透過運筆和畫紙的變化來描繪溪流和瀑布。從寫生作品到抽象表現,都是水墨畫才能享受到的趣味。

溪谷的水流 33.3×24.3cm 單宣

以山水畫的繪畫題材而言,這是典型的溪流景色。描繪重點就是要畫出水落下之處的陰影。

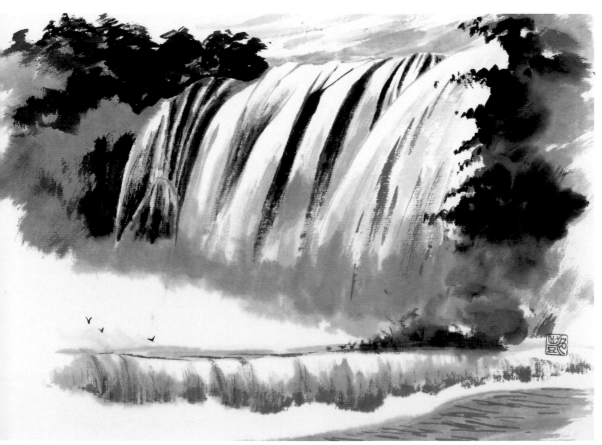

黃果樹瀑布

24.3×33.3cm 單宣

這是到中國貴州省取材後描繪的作品,黃果樹瀑布是分成兩大段的瀑布。

怒濤的瀑布

45.3×25cm　絹本

這幅畫作使用了「濃縮　留白一發液」，藉此表現出瀑布猛烈落下時被光線照射的樣貌。

矢形嵐醉 水流和回聲

日本各地的瀑布和溪谷在各個區域都展現了獨特表情，類型從淺溪到急流以及大瀑布，而規模也千差萬別。在水墨畫的表現中，會透過簡潔筆法表現形狀，同時也希望呈現出聲音的畫面。接下來要介紹的是筆法各不相同的作品，但主題都是「回聲」。

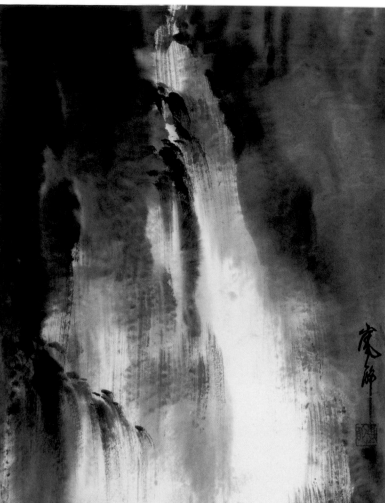

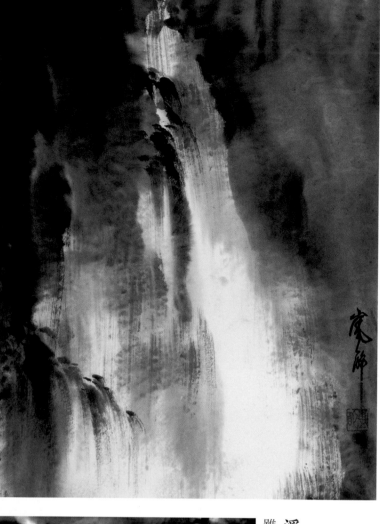

瀑布 40.7×31.6cm 棉料單宣

透過飛白和滲染以及留白的效果表現響徹四方的瀑布聲音。

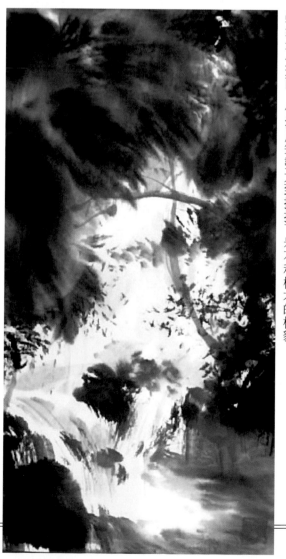

溪響 33×17cm 重單宣

雖然是小畫面，但活用筆勢大致捕捉了岩石和樹木的樣貌。

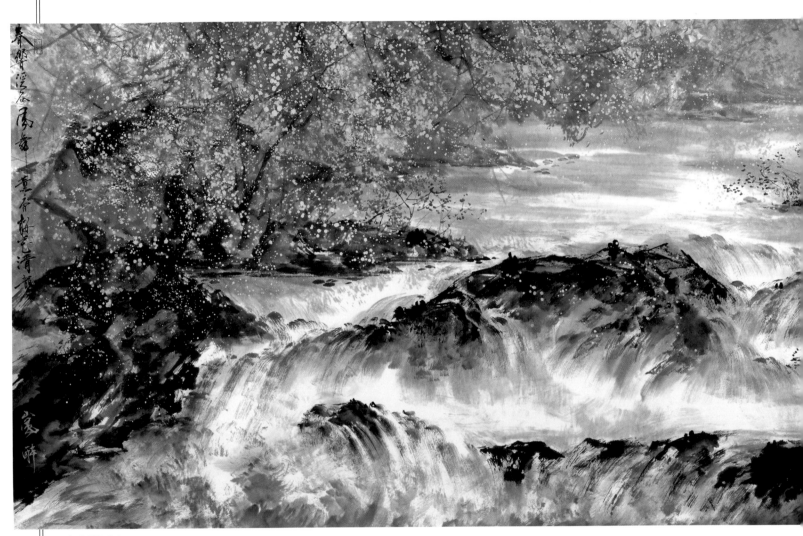

春櫻溪谷 70×135cm　重單宣

使用排筆大致捕捉了岩石和水的樣貌。櫻花是使用胡粉和胭脂這兩種畫材，並以點描方式來表現。

久山一枝 探索安倍川

我在某個春日展開了探索安倍川的旅程，安倍川流經靜岡市內，我從上游到河口取材了河水各式各樣的表情。位於靜岡和山梨縣境，起源於安倍峠的安倍川，上游有著陡峭的山谷景色，中游則具有廣大流域，再加上流入駿河灣的河口等等，繪畫主題相當豐富。而且中、上流域也以茶產地而聞名，使茶美味可口的晨霧瀰漫時，景色非常漂亮。還有一個令人開心的發現，那就是河川流域有眾多山櫻散布，搭配上清流的閃爍光芒，呈現出令人舒心的美麗風景。

在安倍川上游 47×34cm　麻紙

這是靠近安倍川水源部的位置。這幅畫作描繪的是我在梅之島溫泉住了一晚後，隔天在稍微逆溪流而上的地方發現的小瀑布。

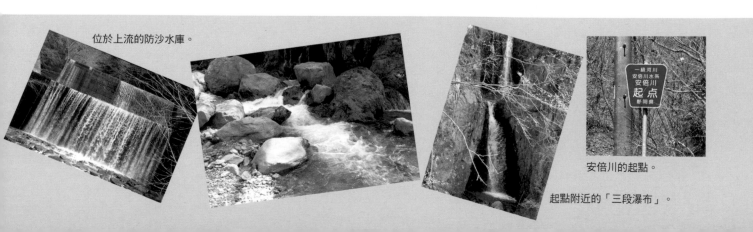

位於上流的防沙水庫。

安倍川的起點。

起點附近的「三段瀑布」。

在安倍川中游 32.5×48.5cm 楮紙

以一級河川而言，安倍川是沒有水庫的罕見河川，大部分的水流到地下變成地下河水，所以水量不足。颱風剛走後才能在中游或下游看到滔滔流動的河水。

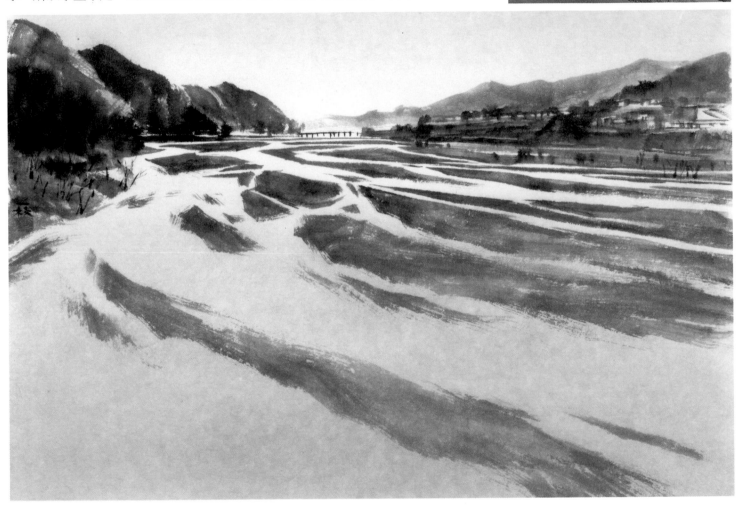

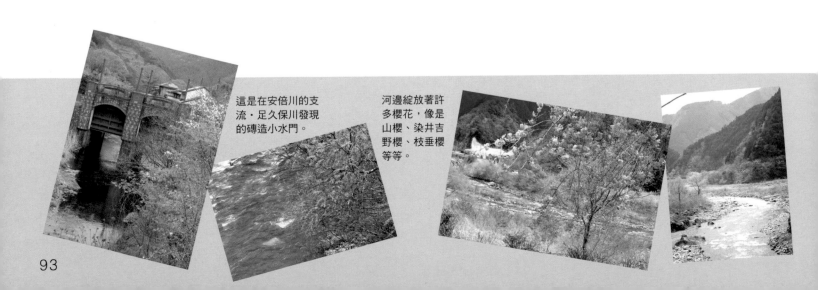

這是在安倍川的支流・足久保川發現的磚造小水門。

河邊綻放著許多櫻花，像是山櫻、染井吉野櫻、枝垂櫻等等。

黃昏（安倍川中游） 34×47.5cm 楮紙
這幅畫作描繪的是夕陽在河面閃耀淡淡光芒時的畫面。
在此邂逅了不想錯過的美麗情景。

成為河口象徵的風
力發電風車。

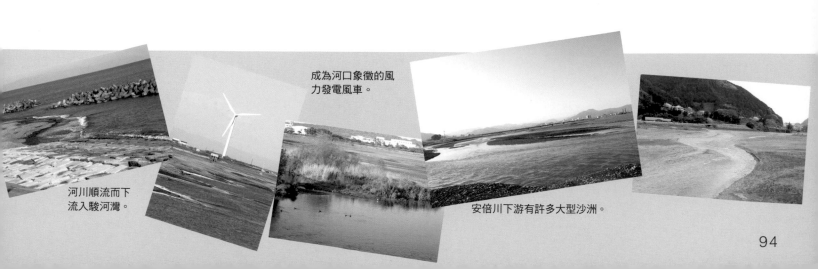

河川順流而下
流入駿河灣。

安倍川下游有許多大型沙洲。

94

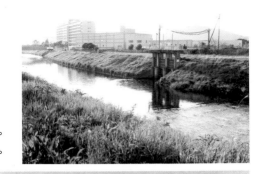

丸子川水門（安倍川支流）　30×46.5cm　楮紙
丸子川是安倍川的支流，也是在河口附近匯合的小河。
水門風景令人想起孩童時期最喜歡在小河遊玩的記憶。

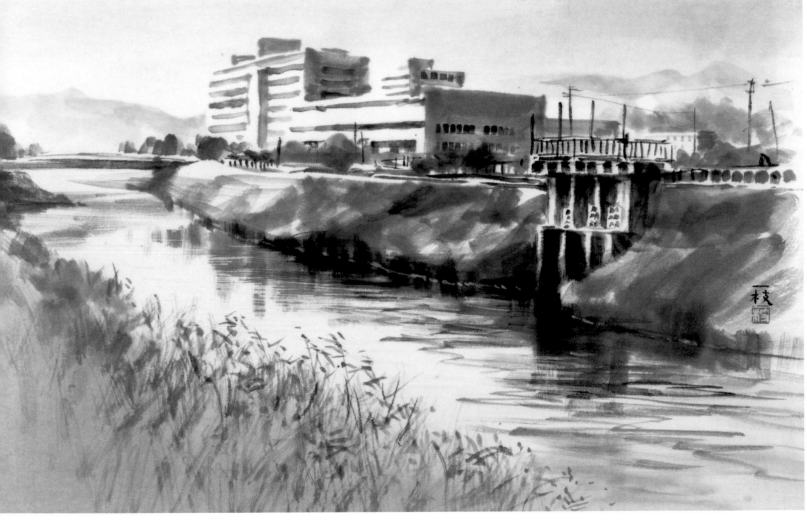

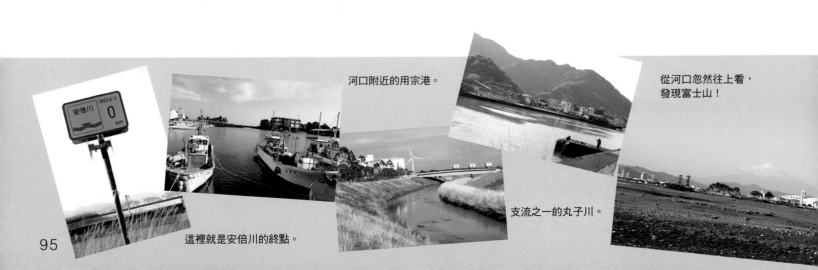

河口附近的用宗港。

從河口忽然往上看，
發現富士山！

支流之一的丸子川。

這裡就是安倍川的終點。

下雨的水紋 ①

使用留白劑（「濃縮 留白一發液」）表現雨下在平靜湖面後形成的水紋。以留白劑描繪水紋後，先在要畫出影子的區塊，從畫紙背面以墨水描繪，使波紋呈現留白效果。接著再翻回畫紙正面加入陰影，慢慢調整整體墨色。

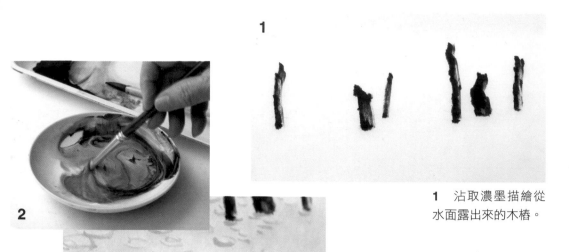

1 沾取濃墨描繪從水面露出來的木樁。

2～4 將淡墨摻雜留白劑再描繪水紋。描繪右側草木繁盛處的陰影部分的水紋時，要摻雜稍微偏濃的墨色。之後將畫紙徹底風乾。

5 沾取中墨描繪右後方的草木繁盛處。

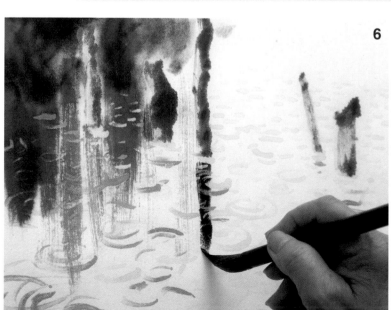

6 將畫紙翻到背面，描繪木樁和草木繁盛處反射在水中的倒影。

8～9 使用排筆沾取淡墨，透過橫向與直向的移動描繪出水面上的影子。

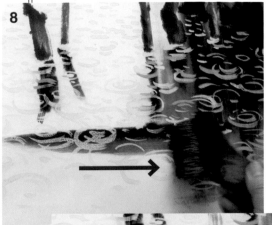

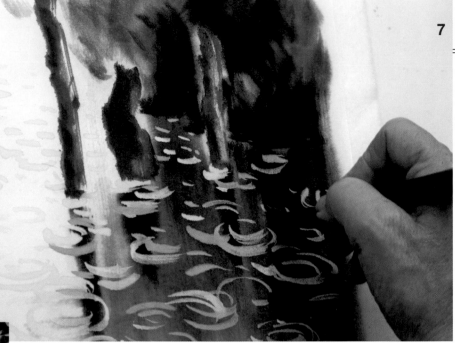

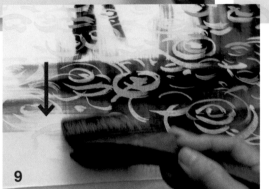

7 再將畫紙翻回正面，從正面補上倒影和影子。

10 將畫紙翻到背面，以沾取濃墨的毛筆加上深色的影子。

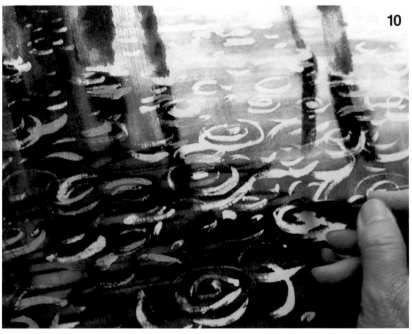

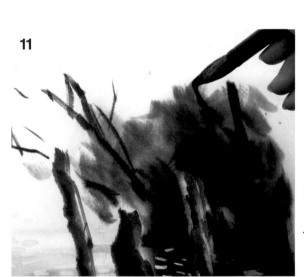

11 再將畫紙翻回正面，沾取濃墨描繪樹木。

12 讓排筆刷毛沾取具有濃淡層次的墨水，將深色置於下方，以排筆一口氣畫出背景。

本書
使用的
畫材

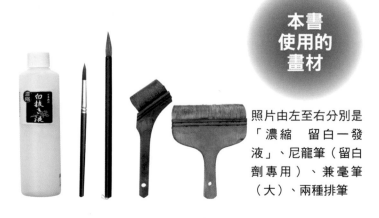

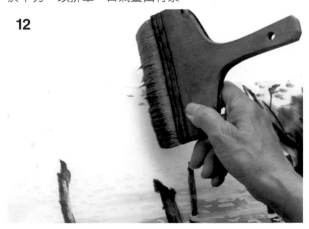

照片由左至右分別是「濃縮　留白一發液」、尼龍筆（留白劑專用）、兼毫筆（大）、兩種排筆

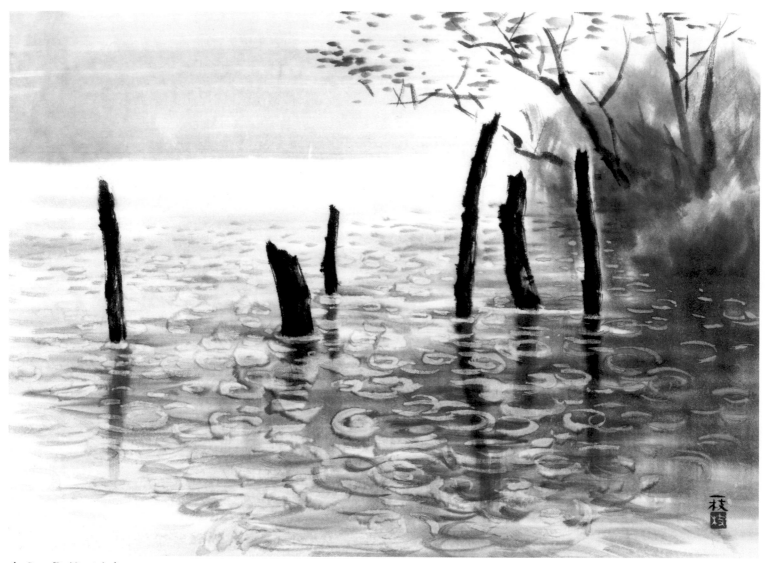

〈完成作品〉 五月雨（曾原湖—裏磐梯） 　36×48.5cm　神鄉紙

這個範例與上方作品的構圖相同，但改變了水紋的畫法。不使用留白劑，只以墨水描繪。 〈參考作品〉

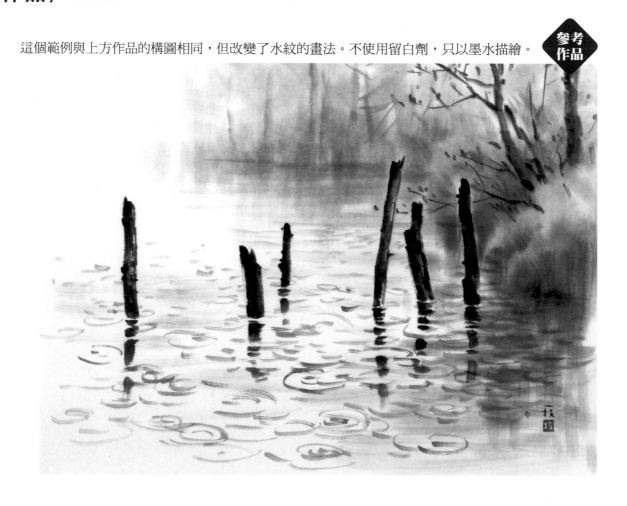

1 將留白劑倒入噴霧器中，為了表現出向四方飛濺的水花，要往四個方向噴灑。

2～4 以梳型排筆沾取留白劑，畫出往左右兩旁以及上方噴灑的水流。接著以毛筆沾取留白劑，描繪出小水流和積存在噴泉下方的水。

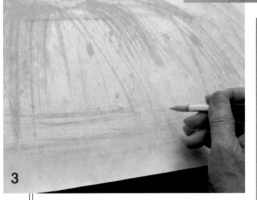

梳型排筆是以剪刀將平排筆的刷毛剪出間隔而製成的畫具。

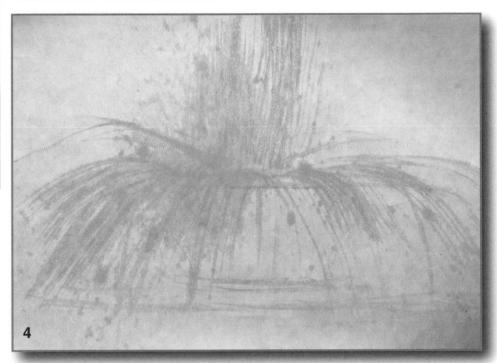

噴泉

這幅畫作描繪的是位於皇居外苑的和田倉噴泉公園的大噴泉。以留白劑表現猛烈噴出的水花。塗抹留白劑時，搭配了梳型排筆、毛筆和噴霧器這三種方式，來表現水流和飛濺的水花。此外，因為要讓留白效果更加突顯，所以使用了神鄉紙。

6 將畫紙翻到背面，沾取濃墨描繪噴泉的水盤。

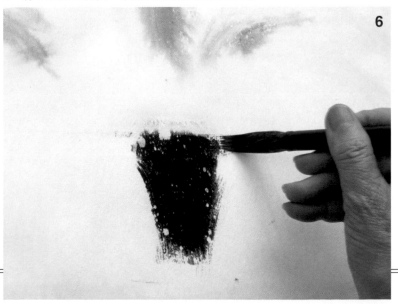

5 趁留白劑未乾之前，沾取淡墨大致描繪出水的陰影。之後將畫紙徹底風乾。

7 將畫紙翻回正面，調整水盤的形狀，在水面加入陰影。

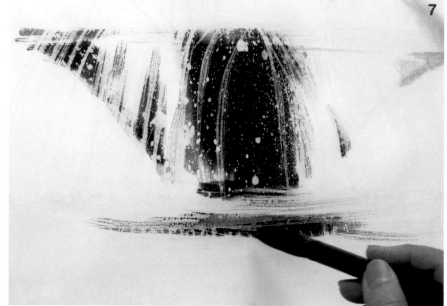

8 從背面確認墨色狀態不錯，所以決定在此完成範例的最後潤飾。以噴霧器將整張畫紙打濕。

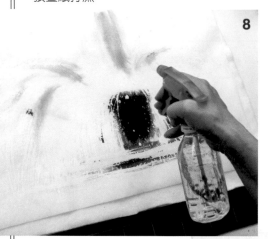

9～10 以排筆沾取淡墨，一邊確認留白劑畫出來的狀態，一邊在上方描繪影子。接著以毛筆沾取中墨調整色調。

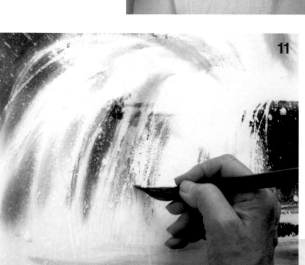

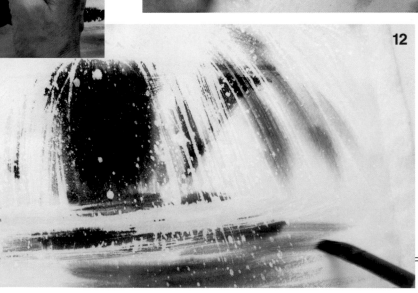

11～12 加上水的影子，調整整體墨色。

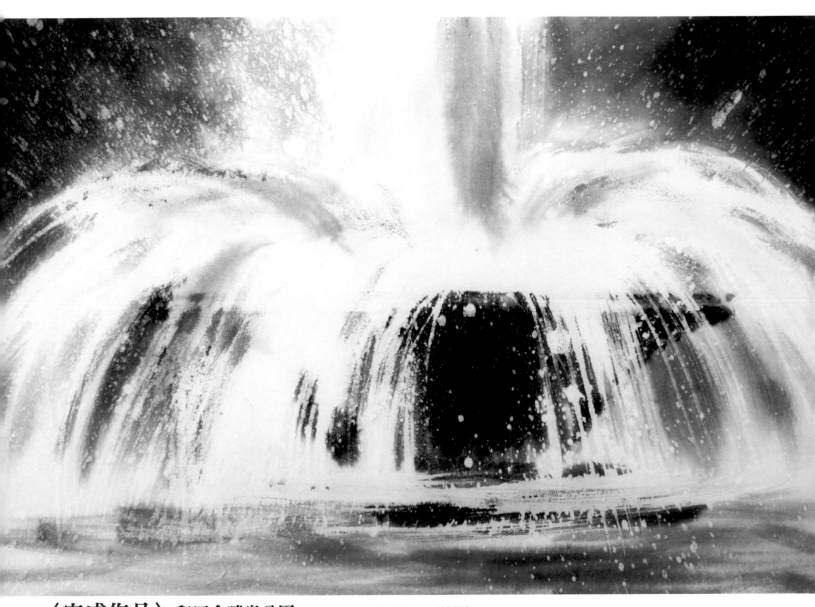

〈完成作品〉 和田倉噴泉公園（東京丸之內）　31×49cm　神郷紙

1～2 在白紙上以粗簽字筆描繪水紋，作為底稿使用，將三彩紙疊在白紙上，並以膠帶輕黏固定。

下雨的水紋②

將三彩紙放在正式的畫紙上，並以留白劑描繪水紋，再沾取墨水在三彩紙上描繪圖案，讓墨水透過三彩紙滲染到正式的畫紙上。和第96頁的範例那種直接以留白劑在正式畫紙上描繪的方式相比，這種畫法顯現出來的留白痕跡會較為柔和，能展現出朦朧滲染效果和趣味性。使用三彩紙作為留白用的樣板紙，是因為墨水容易穿透且紙張紮實。無法取得三彩紙時，也可以用障子紙代替。

3 將淡墨摻雜留白劑，在三彩紙上臨摹底稿的波紋，並稍微畫粗一點。如此一來三彩紙就成為留白用的樣板紙。

4 以噴霧器輕輕打溼要正式描繪作品的畫紙（神鄉紙），並將步驟3留白用的樣板紙（三彩紙）疊在神鄉紙上。再以噴霧器輕輕打溼紙張，讓墨水容易穿透。

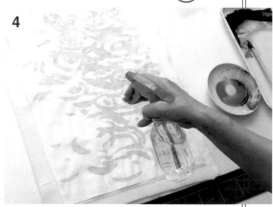

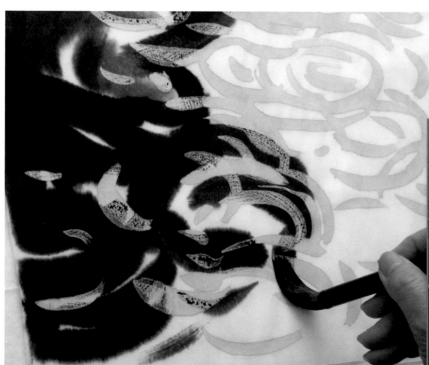

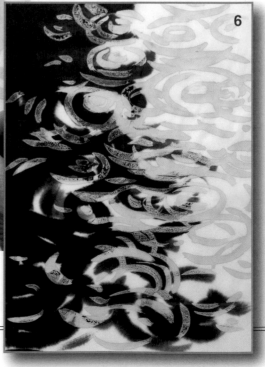

5～6 以描繪水紋般的運筆，在水面加入陰影。將畫紙左側的顏色畫深，從右下往右上描繪時，顏色要越來越明亮。

基本上描繪水紋的橢圓形時，越接近眼前的就要畫出越大的正圓形，越往後方就要畫出越小且扁平的圓形。但是水面會有「波動起伏」，水紋凹凸的角度也會改變，所以要做出大小和形狀的變化，讓人感受到動感。一筆描繪的話，很容易畫出漂亮的橢圓形，所以建議大家分成兩筆，稍微分成兩段來描繪。

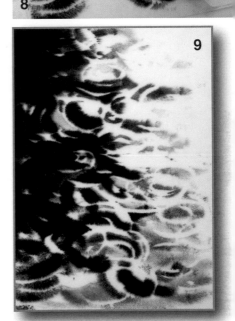

7

8

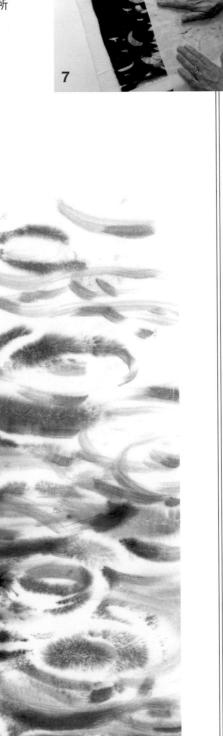

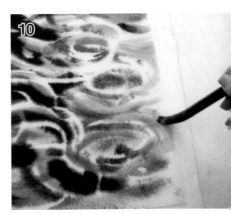

9

7～9 將另一張紙疊在三彩紙上，輕壓紙張讓墨水滲透到下方正式的畫紙。之後再將三彩紙取下。

10

10 以濃淡墨色做出變化，同時加上水紋的陰影。最後調整整體的墨色。

〈完成作品〉雨　41.5×30.5cm　神鄉紙

水田

雨下在灌滿水的水田中，整個山谷變成水景後，不知道為什麼就讓人覺得很安心。在這個範例中，活用了墨的滲染效果來描繪映照在田面上的田埂影子和樹影，並表現出潮濕濕潤的情景。

1～3 從眼前田埂開始描繪，再描繪後方田埂。先沾取淡墨，以粗線條分別描繪出田埂，在墨色未乾前再疊加濃墨，描繪出細線條，做出滲染效果。

4 滲染的部分擴散開來後，就會變成田埂映在水面上的倒影。

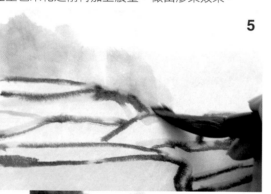

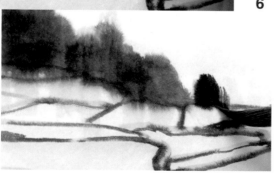

5～6 描繪中景的樹木。先以淡墨描繪出一個區塊，在墨色未乾之前再加上濃墨，做出滲染效果。

7 在水面的部分抹水，加入樹木的影子，做出滲染效果。

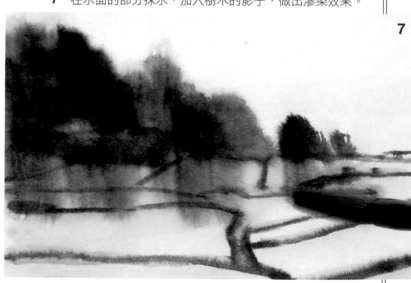

8～9 沾取淡墨描繪後方的田埂，描繪出模糊不清的樹木。接著和步驟7一樣，在水面的部分抹水，加入樹木的影子，做出滲染效果。

12 沾取淡墨在水面加入影子。

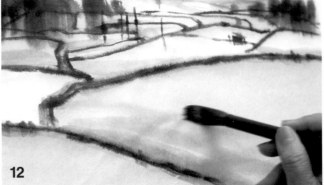

12

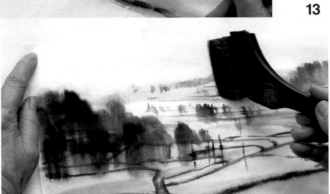

13

13 以排筆沾取極淺的墨色描繪天空。

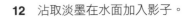

10

10 沾取淡墨和中墨描繪遠景的山。在這個區塊中也要注意遠近感,在畫面上做出變化。

11

11 在中景中描繪出曬乾稻子的「稻架木」和工寮,加入映照在水面的影子。

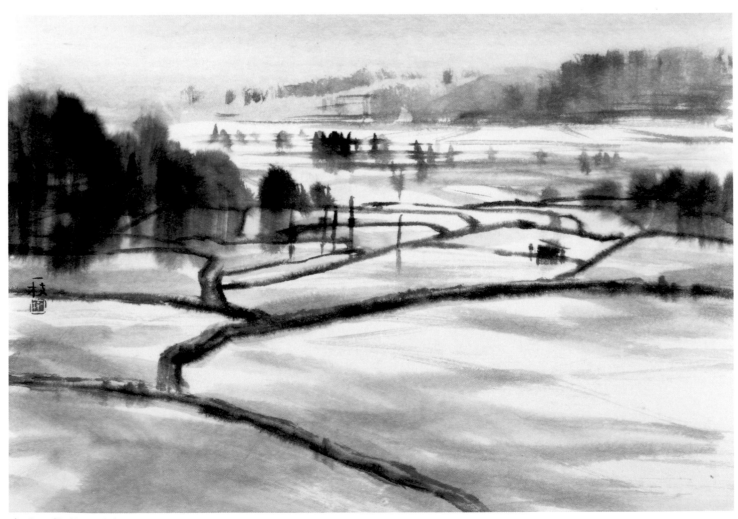

〈完成作品〉插秧時期(十日町) 25.7×36.5cm 楮紙

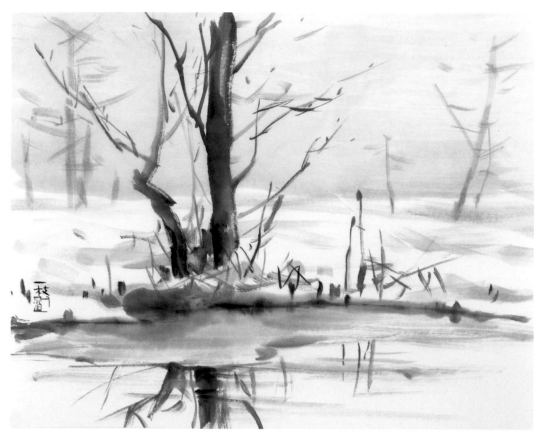

雪融時期（尾瀨之原）

32×40cm　畫仙紙

在五月初的連續假期時，尾瀨之原開始融雪，池塘開始露出原本的景色。水邊有時也會呈現半融狀，可以看到各式各樣的表情。

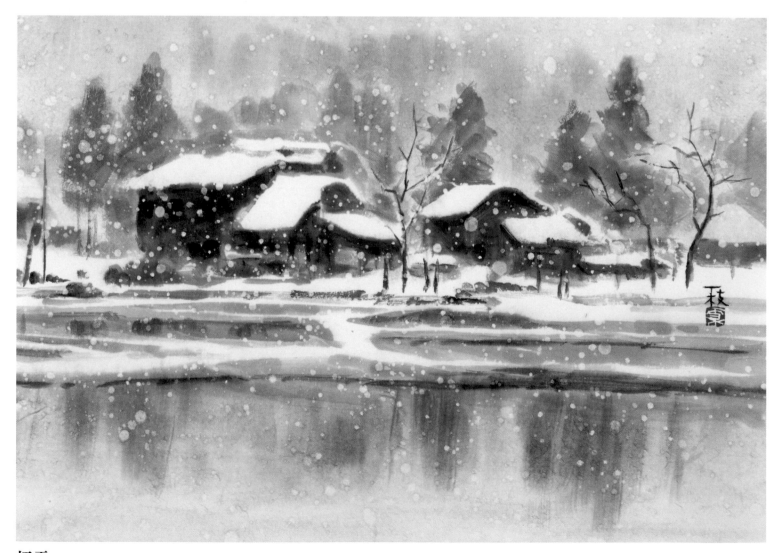

初雪（荻之島—柏崎市）　27×37.5cm　麻紙

位於新潟縣山谷大雪地帶的荻之島，在當地留存下來的茅草屋數量雖少，但仍組成了小型村落，令人相當懷念。在十二月中旬造訪時，突然下起初雪，一瞬間就變成白色世界。

106

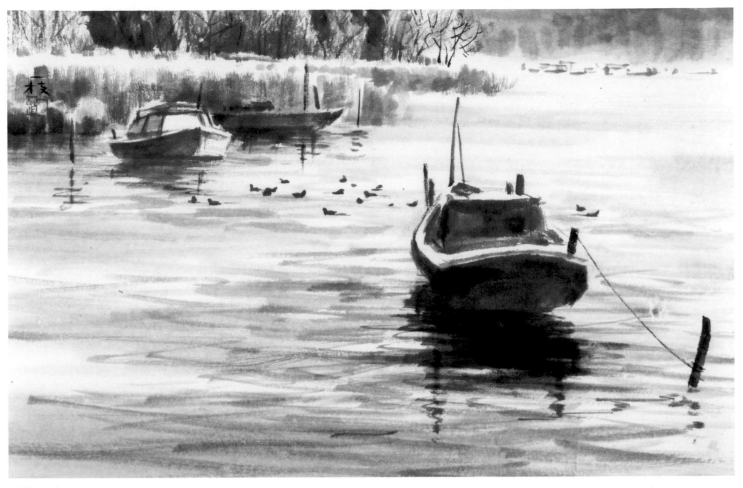

手賀沼（千葉縣我孫子市） 28×43cm 畫仙紙
位於千葉縣北部的手賀沼，是利根川水系擴展到市區周圍而形成的湖泊。繫著的船、木椿的倒影，以及水面波動起伏形成的倒影都是描繪重點。

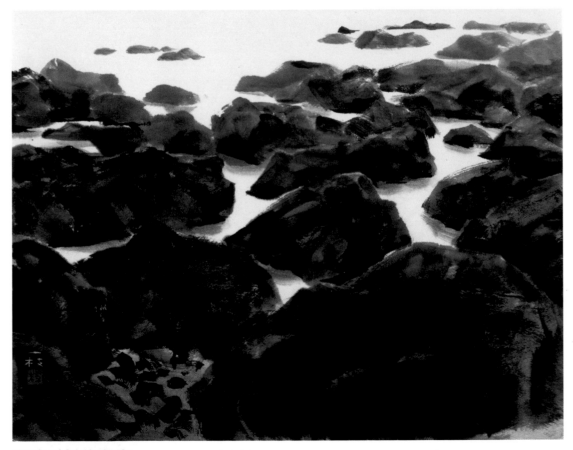

海浪平靜的海岸 28×35.5cm 畫仙紙
有時會在日本海側遇見讓人懷疑「這就是海嗎？」那種波浪平靜的景色。這是開車經過從秋田縣通往青森縣的五能線旁邊道路時看見的海岸風景。白色的水和黑色岩石形成的景觀很美麗。

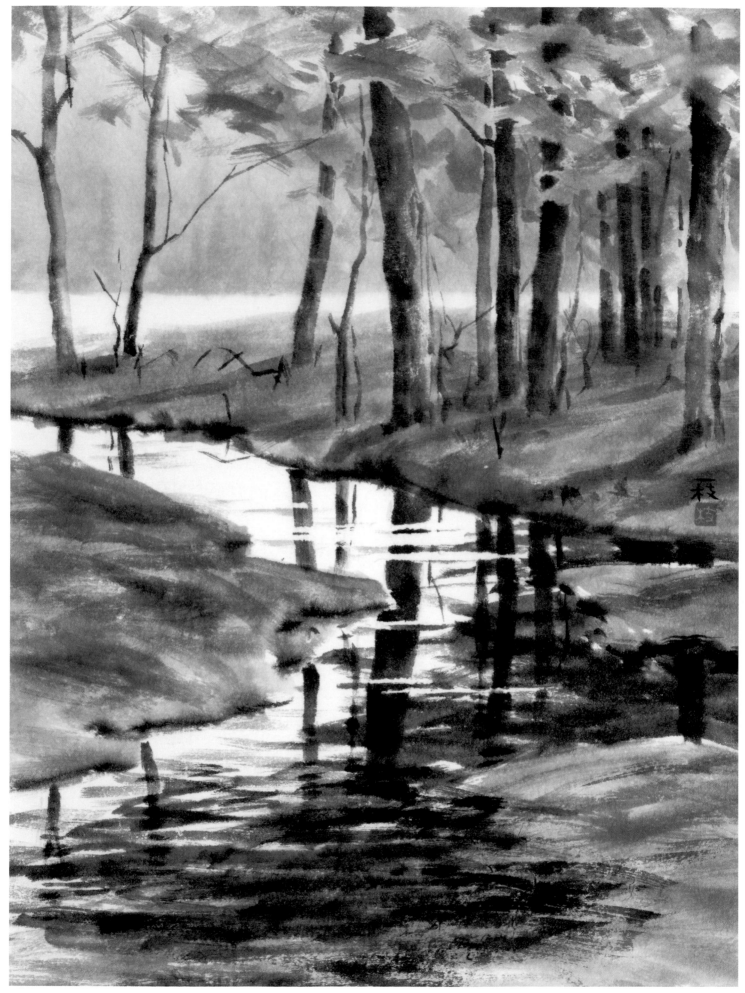

春蟬時期（西之湖—奧日光） 44.5×33cm 楮紙

這幅畫作描繪的是奧日光戰場之原南端的小湖。水位會根據降水量產生巨大變化，在梅雨季等時期，連周圍的森林都會被淹沒，水裡有三葉海棠、水曲柳、春榆等大樹茂密生長。能在此素描景點邂逅勾起繪畫欲望的景色。

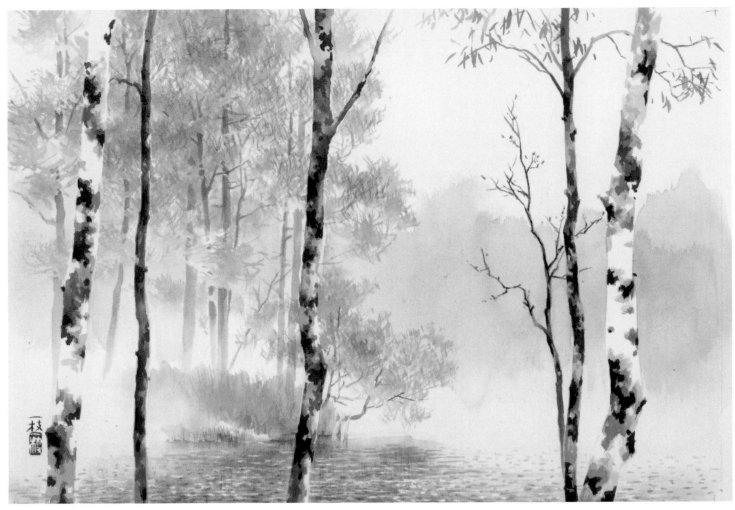

煙雨（曾原湖—裏磐梯）　26×36.5cm　絹本

在絹本的色紙上，以一筆一筆用沾水的筆做出暈染效果，同時描繪出籠罩在煙雨中的湖畔景色。如果選用水彩紙或上過膠礬水的畫紙，也能在上面抹水做出暈染效果，但只有絹本才有的柔和味道是很獨特的。此外，湖面的水紋則是活用絹本的硬度，使用留白膠做出留白效果。

使用留白膠描繪水紋的方法

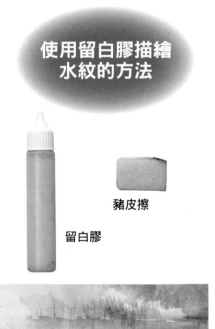

豬皮擦

留白膠

5　加上陰影，調整墨色。

3　沾取淡墨描繪樹木的倒影和水面的影子。

4　待畫紙徹底乾掉後，以豬皮擦擦掉留白膠。

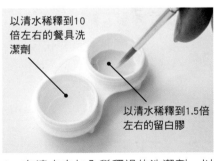

以清水稀釋到10倍左右的餐具洗潔劑

以清水稀釋到1.5倍左右的留白膠

1　在清水中加入稀釋過的洗潔劑，以尼龍筆沾取後輕輕擦拭，再沾取稀釋1.5倍的留白膠。

2　水紋以細長的點來描繪，將畫紙徹底風乾。

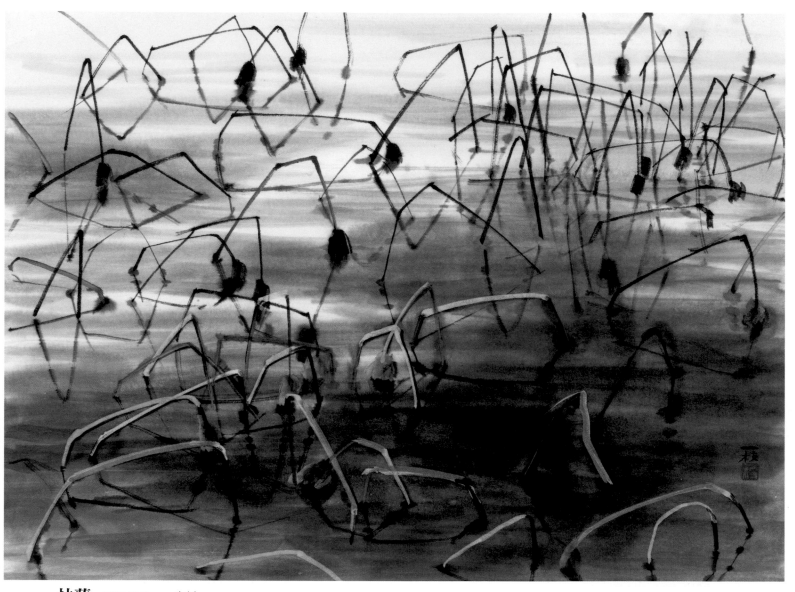

枯蓮 36×48.5cm　麻紙

「枯蓮」也是冬季的季語。樹葉和果實已經腐爛，莖也斷了，將映照在水中的情景以造形藝術且有趣的方式來表現。

作者介紹

伊藤 昌 （いとう・しょう）

1967年出生於宮城縣石卷市。
上智大學文學部英文系畢業。
自1992年開始，每年都會在各地舉辦個展。
2001年在西班牙馬德里舉辦的個展廣受好評。
著作：《水墨画 青春彷徨》（秀作社）、《筆ペンイラスト練習帖》（ブティック社）、《花鳥画レッスン》（日貿出版社）
現況：S會主辦人、全國水墨畫美術協會評議員、綜合水墨畫展委託審查員、全日本水墨作家聯盟成員以及其他職務。
http://shoito.jp

川浦美咲 （かわうら・みさき）

出生於神奈川縣茅崎市。
1981年～1982年到中國留學（日本文部省海外派遣公費留學），在北京國立中央美術學院專攻美術史。
1985年修畢橫濱國立大學研究所美術研究科碩士課程。在日本國內及海外舉辦許多個展，獲得眾多獎項。
1985年～1987年到中國留學（中國政府招待留學），在中央美術學院專攻山水畫。
著作：《川浦みさき画集 シルクロード─墨の風景─》、《川浦みさき画集Ⅱ シルクロード光陰─水墨画とスケッチ─》
（以上皆為日貿出版社）
現況：東洋美術學校中國畫水墨畫學科講師、俱樂部旅遊素描旅行團講師、國際水墨畫交流協會理事、中國水墨畫專業認證教師、七水會主辦人，以及其他職務。

松井陽水 （まつい・ようすい）

出生於岡山縣津山市。畢業於多摩藝術學園（現在的多摩美術大學）。
獲得文部大臣獎、東京中央美術館獎、藝術文化獎等獎項。在「趣味の水墨画」（月刊水墨画）進行連載。
著作：《初歩から学ぶ水墨風景画》（日貿出版社）
現況：日本墨畫協會理事長、現代墨畫陽水會主辦人、全日本水墨作家聯盟成員、一般社團法人日本畫府理事以及其他職務。

馬 艷 （ま・えん）

1967年出生於北京。
畢業於北京國立中央美術學院。專攻水墨畫、油畫、藝術批評，並學習油畫和水墨畫。
於2006年開始主持馬驍水墨畫會所屬「艷墨會」。
除了椿山莊飯店的藝術畫廊與銀座鳩居堂之外，也在各地舉辦過許多個展。
著作：《水墨画 黃金の法則》（日貿出版社）
現況：艷墨會主辦人、馬驍水墨畫會副代表、馬驍水墨畫會（銀座教室）講師、日本美術家聯盟會員以及其他職務。

矢形嵐醉 （やかた・らんすい）

自年幼時期開始學習書法，大學時在公益社團法人大日本書藝院取得一般書法教師資格。之後跟隨已故的橋本鑛醉老師學習水墨畫。接受加拿大英屬哥倫比亞省政府聘請，以親善大使身分在溫哥華指導水墨畫。在全國水墨畫美術協會作家展獲得外務大臣獎及多項獎項。曾在英國倫敦、法國巴黎舉辦巡迴個展。
現況：擔任英國倫敦國際中國畫家協會招待作家、國際中國書法國畫家協會總部代表理事、中國遼寧省鞍山市美術家協會理事、全國水墨畫美術協會評議員、國際書畫聯盟理事審查員、具備中國蘇州畫院免審查資格、中國蘇州畫院花鳥畫家研究會特別參事、公益社團法人大日本書藝院審查會員以及其他職務。

久山一枝 （くやま・かずえ）

出生於靜岡縣。
1967年畢業於東京藝術大學工藝系。1969年畢業於東京藝術大學金工研究所。
跟隨岩上青稜老師學習水墨畫。
1994年，在日本工藝展榮獲日本工藝獎。
著作：《尾瀬の四季》、《水墨で描く風景画》、《特殊技法で学ぶ水墨画》（以上皆為日貿出版社）等書籍。
現況：新水墨畫協會主辦人。每年舉辦「日本的美麗自然」展覽。身兼朝日文化中心朝日JTB・交流文化塾、讀賣日本電視文化中心京葉、池袋西武Community College等機構講師，以及其他職務。

國家圖書館出版品預行編目 (CIP) 資料

水 / 日貿出版社作 ; 邱顯惠翻譯 . -- 新北市 : 北星圖書
 事業股份有限公司 , 2021.11
 112 面 ; 22.4x29.7 公分 . -- (水墨畫多人創作系列 . 墨技
 的發現)
 ISBN 978-957-9559-99-7（平裝）

 1. 水墨畫　2. 繪畫技法

945.6 110010108

水墨畫多人創作系列

墨技的發現　水

編　　著　日貿出版社
翻　　譯　邱顯惠
發　　行　陳偉祥
出　　版　北星圖書事業股份有限公司
地　　址　234新北市永和區中正路462號B1
電　　話　886-2-29229000
傳　　真　886-2-29229041
網　　址　www.nsbooks.com.tw
E–MAIL　nsbook@nsbooks.com.tw
劃撥帳戶　北星文化事業有限公司
劃撥帳號　50042987
製版印刷　皇甫彩藝印刷股份有限公司
出 版 日　2021年11月
I S B N　978-957-9559-99-7
定　　價　450元

如有缺頁或裝訂錯誤，請寄回更換。

BOKUGI NO HAKKEN MIZU WO EGAKU
Copyright © 2017 by JAPAN PUBLICATIONS, INC.
Chinese translation rights in complex characters arranged with
JAPAN PUBLICATIONS, INC. through Japan UNI Agency, Inc., Tokyo

臉書粉絲專頁　　LINE 官方帳號